KB097353

푸 / 룻 / 푸 / 룻

소녀와 꽃그림

푸릇푸릇

소녀와 꽃그림

수채화로 그리는 복고풍 소녀의 열일곱 이야기

—

2018년 8월 16일 1판 1쇄 인쇄
2018년 8월 31일 1판 1쇄 발행

—

지은이 복고풍로맨스(정수경)
펴낸이 이상훈
펴낸곳 책밥
주소 03986 서울시 마포구 동교로23길 116 3층
전화 번호 070-7882-2311
팩스 번호 02-335-6702
홈페이지 www.bookisbab.co.kr
등록 2007. 1. 31. 제313-2007-126호.

—

기획·진행 기획2팀 박미정, 김다빈
디자인 디자인허브 김지선, 김혜진

—

ISBN 979-11-86925-48-5 (13650)
정가 16,800원

—

책밥은 (주)오렌지페이퍼의 출판 브랜드입니다.

이 도서의 국립중앙도서관 출판예정도서목록(CIP)은 서지정보유통지원시스템 홈페이지
(http://seoji.nl.go.kr)와 국가자료공동목록시스템(http://www.nl.go.kr/kolisnet)에서
이용하실 수 있습니다. (CIP제어번호: CIP2018025334)

수채화로 그리는 복고풍 소녀의 열일곱 이야기

푸 / 릇 / 푸 / 릇
소녀와 꽃그림

복 고 풍
로 맨 스
·
정수경지음

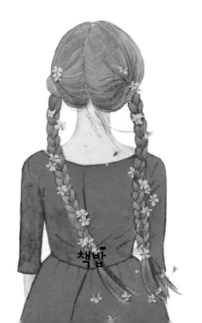

책밥

4

아기자기하고 수수한 꽃을 좋아하고 꽃을 닮은 소녀의 모습을 그리는 것을 좋아해요.
제가 자주 그리는 소녀는 차분하게 꼭 감은 두 눈이나, 앙 다문 작은 입, 새초롬한 눈빛과 발그레한 두 볼을 갖고 있어요.
생각에 잠긴 듯하고 쓸쓸해 보이기도 하는 뒷모습을 주로 그려요.
소녀의 뒷모습은 어딘가 더 아련해 보여서 참 좋아한답니다.

소녀를 그릴 때 특히 신경 쓰는 건 머리 모양과 옷이에요. 얼굴보다 다양한 머리 모양과 옷으로 개성을 표현하는 편이에요. 현실에서는 하기 힘든 예쁘고 특이한 머리와 옷을 그리는 건 제게 또 다른 즐거움이죠.

기억에 남은 영화 속 주인공이나 친구들, 주변 지인에게 영감을 받아 그분들을 모델로 그릴 때도 많아요. 꽃과 소녀에 수록된 그림의 대부분은 실제 모델이 있답니다.
인스타그램으로 알게 된 유니석님, 가을님, 유야님 그리고 친구 진영이. 모델이 되어 준 모든 분들과 제 소녀들을 예쁘게 찍어 주신 '도로시 필름' 정말 감사드립니다.
좋은 분들 덕에 예쁜 그림들을 그릴 수 있었어요.

『푸릇푸릇 소녀와 꽃그림』은 색깔별로 파트가 나뉘어 있고, 마지막에는 부록도 수록돼 있어요.
파트 1의 '소녀의 사계절'에서는 봄, 여름, 가을, 겨울 네 가지 테마의 소녀와 식물 그림을, 파트 2의 '파스텔 빛의 소녀'에서는 은은한 파스텔 빛으로 표현한 7개의 소녀와 식물 그림을 만날 수 있어요.
파트 3의 '선명한 색의 소녀'에서는 파스텔 빛 소녀와 상반되는 색감으로, 진하고 선명한 또 다른 느낌을 표현하고 싶었어요.
마지막으로 부록은 제가 평소 좋아하는 압화, 색조 화장품, 드라이 플라워와 나뭇가지, 돌멩이 같은 자연물을 이용해서 그림을 완성하고 장식하는 방법을 소개했어요.

어떤 빛깔의 꽃과 어떤 모습의 소녀가 잘 어울릴까 고민하며 작업하는 과정은 힘들면서도 즐거운 일이었어요. 제가 그랬던 것처럼 독자 여러분도 좋아하는 색, 좋아하는 꽃과 함께 자신의 마음속에 있는 소녀를 찾아서 함께 그려 보는 시간이 되기 바랍니다.

2018년 어느 여름,
복고풍로맨스 정수경 드림

─────
소녀와 꽃그림에 들어가며… 4
소녀와 꽃그림을 위한 준비물 11
소녀와 꽃그림을 위한 워밍업 30

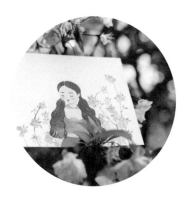

1. 소녀의 사계절

(*Spring*) 겹벚꽃과 소녀 52
(*Summer*) 금계국과 소녀 68
(*Autumn*) 단풍잎 아래 소녀 79
(*Winter*) 도톰한 터틀넥을 입은 소녀 90

2. 파스텔 빛의 소녀

(Pastel) 매화와 호박 머리 소녀 104

(Pastel) 강아지풀과 단발머리 소녀 115

(Pastel) 푸른 들꽃과 소녀 123

(Pastel) 배롱나무 아래 소녀 132

(Pastel) 몬스테라와 단발머리소녀 142

(Pastel) 능소화와 소녀 148

(Pastel) 솜사탕 꽃송이 소녀 156

3. 선명한 색의 소녀

(Vivid) 골든 볼과 노란 드레스의 소녀 166

(Vivid) 하이페리쿰과 경단 머리 소녀 173

(Vivid) 파란 안개꽃을 든 소녀 180

(Vivid) 청귤 나뭇가지와 소녀 187

(Vivid) 장미 넝쿨 아래 소녀 196

(Vivid) 코스모스와 빵모자 소녀 206

부록

appendix 압화로 리본 머리 소녀 장식하기 218

appendix 색조 화장품으로 파티에 가는
소녀의 얼굴 표현하기 224

appendix 압화로 꽃송이 댕기 머리 소녀
장식하기 230

appendix 복고풍 패턴 그리기 236

스케치 도안 245

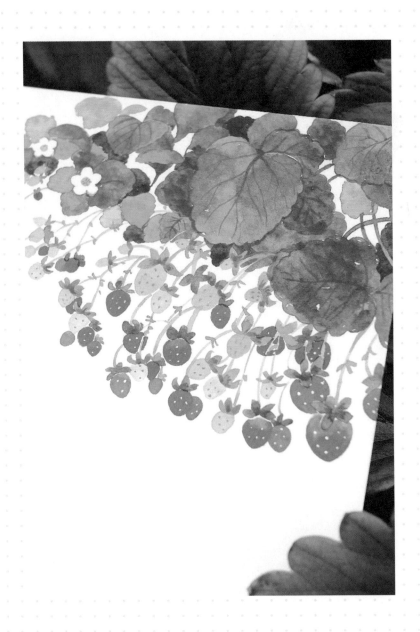

도 구 알 아 보 기

수채화를 처음 시작할 땐 어떤 종이, 어떤 붓, 어떤 물감을 사야 할
지 막막할 수 있어요. 그런 여러분을 위해 제가 처음 수채화를 시작
했을 무렵에 샀던 재료들과 현재 즐겨 쓰고 있는 재료, 또 이 책에
사용한 모든 화구를 소개할게요. 여기 소개된 모든 재료를 준비할
필요는 없어요. 처음에는 물감 하나, 붓 하나, 스케치북 한 권으로
시작해도 충분하니까요.

저는 한 곳에 앉아서 그림을 그리기도 하지만, 조용한 카페나 부모
님 댁, 언니네 집, 여행지 등에서도 소소하게 작은 그림을 자주 그려
요. 그래서 수채화 도구도 휴대하기 좋고 자리도 많이 차지하지 않
는, 작고 가벼운 것을 선호해요.

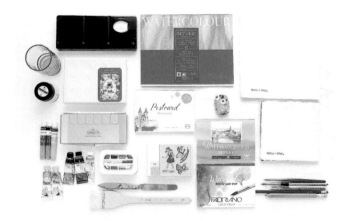

종이 · 크지는 않지만 다양한 크기의 종이들을 쓰고 있어요.

01. 카디 페이퍼 스케치북 15cm×15cm(150g)30P

인도 수제 종이 회사에서 만든 스케치북이에요. 제가 좋아하는 정사각형 비율이고 아주 가벼워요. 평소에 카페나 집에서 그림을 그릴 때 주로 써요. 색이 예쁘게 번지기도 해요.
여기에는 주로 작은 꽃무늬나 과일들을 그리고 있어요.

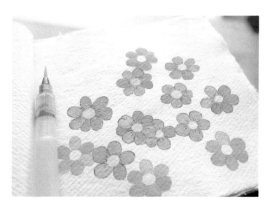

경주 여행 때 숙소에서 그렸던 연두색 꽃무늬랍니다.

참고 붓 · 시쿠라코이 물붓(소)

02. 카디 스케치북 20cm×20cm(150g)30P

15cm×15cm보다는 사이즈가 크다 보니 집에서만 주로 써요. 여기에는 귀엽고 달달한 디저트 패턴으로 채우는 중이랍니다.

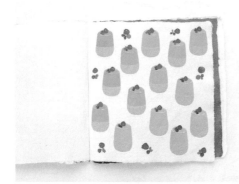

좋아하는 카페의 좋아하는 여름 음료인 하와이안 스무디를 가득 그렸어요. 밑에는 망고 위에는 자두 맛이 아주 상큼해요!

03. 아트스퀘어 포스트카드 파스텔믹스 104mm×150mm(300g)15p

보통의 엽서지와는 다르게 흰색과 은은한 하늘색, 베이지색, 회색 등 파스텔 톤 색상의 종이가 섞여 있어요. 저는 베이지색에 그리는 걸 가장 좋아해요. 꽃이나 식물을 그렸을 때 좀 더 따뜻한 느낌이 들거든요.

시골 부모님 집에 갔을 때 찬장 깊숙한 곳에서 보리가 곱게 그려진 오래된 접시를 발견하고 너무 행복했던 날이었어요. 예쁜 접시에 파인애플도 담아 먹고 기분 좋게 보리도 그렸었죠.

04. 파브리아노 포스트카드 cold press 104mm×150mm (300g)15p

종이가 빳빳하고 아주 두꺼워서 잘 구겨지지도 않고 물을 아주 많이 써도 거뜬해요. 결 자체가 견고한 느낌이에요. 발색도 아주 선명해서 좋아하는 꽃들을 주로 그려요.

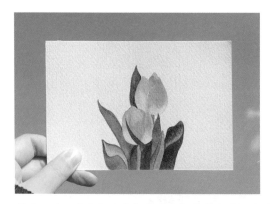

햇볕은 따스했지만 공기가 아찔하게 추웠던 시골의 한 겨울이었어요. 그림을 보면 그날의 기억이 선명하게 떠올라서 좋아요. 분홍 튤립과 파란 하늘이 참 예뻐 보였던 기억이 나요.

05. 파브리아노 워터컬러 포스트 카드 104mm×150mm (250g)20p

저렴한 가격에 매수도 많아서 부담 없이 쓸 수 있어요. 제가 처음으로 썼던 엽서지인 만큼 가장 많은 그림을 이 종이에 그렸어요. 수채화를 이제 막 시작하는 분들에게 자주 추천하고 있어요.

제가 사랑하는 빈티지한 꽃도 그렸어요.

06. 파브리아노 뉴 워터컬러 스케치북 18cm×24cm(300g)20p

이 책에 나오는 모든 그림은 이 종이에 그렸어요.
스케치북이지만 엽서지처럼 한 장씩 깔끔하게 떼서 쓸 수 있고 원
하는 크기로 자를 수 있어서 소녀들을 그리기 아주 좋답니다.

물감 · 제가 쓰고 있는 다양한 브랜드의 고체 물감과 낱색, 그리
고 팔레트를 소개합니다.

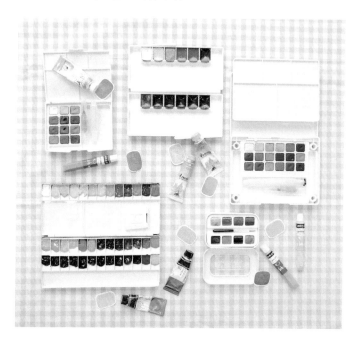

01. 사쿠라코이 고체 물감 12색

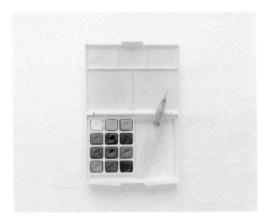

팔레트에 붓과 함께 구성되어 있어 사용하기 너무 편리해요. 가격도 저렴하고 꼭 필요한 기본 색상들로 구성되어 수채화 입문자에게 적당해요. 한 손에 쏙 들어오는 작은 사이즈로 작은 핸드백이나 주머니 안에 들어가서 휴대하기도 좋답니다.

카페에서 그림을 그리는 게 취미거나 야외 스케치를 즐기는 분들에게 추천합니다. 그리고 작은 물붓도 세트로 들어 있어서 따로 사지 않아도 된답니다.

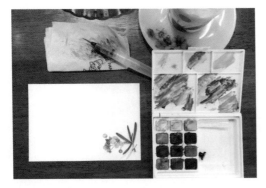

12색 구성이지만 섞어 쓰면 전혀 불편하지 않아요.

참고 **종이** · 아트스퀘어 포스트카드 파스텔믹스

02. 사쿠라코이 고체 물감 18색

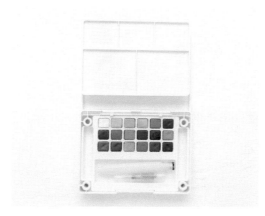

사쿠라코이 고체 물감 12색과 같은 구성이지만, 색이 조금 다양해요. 18색도 야외 스케치나 좁은 테이블에서의 작업에 요긴해요. 각색의 사이사이에 중간색이 하나씩 더 구성되어 18색이 만들어졌어요. 12색보다 좀 크지만 그래도 휴대하기 좋아요.

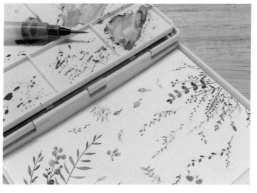

◀엽서지에 딱 맞는 크기의 고체 물감 팔레트

물붓이 세트로 구성되어 있고 물감을 열면 5칸으로 나누어진 팔레트가 있어 편하게 색을 섞을 수 있어요. 케이스 뚜껑은 엽서지가 딱 들어가기 때문에 편하게 종이를 올려놓고 그림을 그릴 수 있어요.

참고 **붓** · 사쿠라코이 물붓 (소), **종이** · 파브리아노 워터컬러 포스트카드

03. 미젤로 실버미션 고체 물감 12색

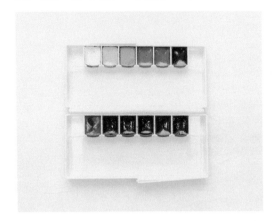

가로16.5cm, 세로8.5cm로 휴대가 간편하고 꽃이나 식물 같은 자연물을 그리기에 꼭 필요한 올리브 그린, 반다이크 브라운 등의 색들이 구성돼 있고 초록색의 발색이 특히 좋아요. 색을 섞을 수 있는 팔레트의 면적도 넓어서 편해요.

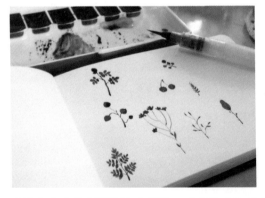

초록색의 발색이 특히 좋아 식물 그리기에 아주 좋아요.

참고 붓 · 사쿠라코이 물붓 (소), 종이 · 하네뮬레 미니 스케치북

04. 시넬리에 아쿠아 미니 8색

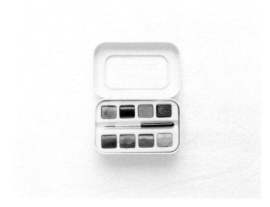

시넬리에 아쿠아 미니8색은 벌꿀을 넣어 만들었다고 해요. 그래서 인지 사용감이 걸쭉하고 쫀쫀한 느낌이 있어요. 원색보다는 톤 다운된 8개의 색으로 구성돼 있고 미니 붓도 같이 들어 있어요. 레드는 거의 다홍빛으로 발색이 되는 특징이 있어요. 가로 9.5cm 세로 6cm의 초미니 사이즈로 진짜 앙증맞은 비주얼을 좋아하는 분들께 추천합니다.

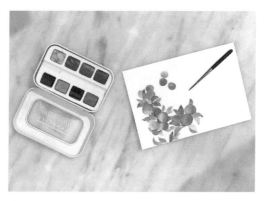

아쿠아 미니로 그린 첫 그림은 사과였어요.

05. 꽃과 소녀 팔레트

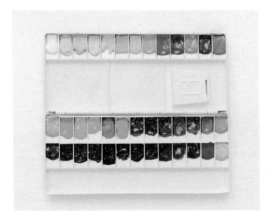

이 책을 준비하기 전에 가장 먼저 한 일은 39칸 미니 양철 팔레트에 물감을 짜서 말리는 거였어요. 항상 새 작업에 들어갈 때는 팔레트 부터 준비해요.

이 팔레트에 짜서 준비한 색의 대부분은 '미젤로 골드미션 수채화 물감 24색'에 있는 색이지만 낱개로 따로 구매한 색들도 있어요.

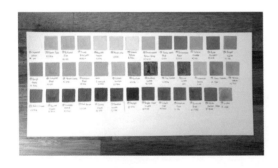

① 즐겨 쓰는 낱색들

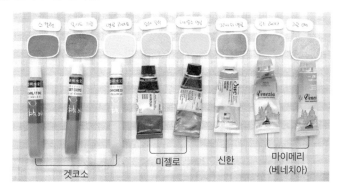

겟코소
미젤로
신한
마이메리
(베네치아)

낱개로 파는 물감 중에 제가 즐겨 쓰는 색이에요. 일부는 팔레트
에 짜놓은 색도 있고, 팔레트에는 없지만 평소 좋아해서 많이 사
용하는 색도 있어요.

● **스칼렛** : 매력적인 붉은색이에요. 일반적으로 레드와 다홍빛이 섞인 듯한
오묘한 발색이 특징입니다.

● **옥시드 그린** : 차분한 잿빛의 그린으로 저채도 색을 선호하는 분들에게 추
천해요.

● **옐로 라이트** : 선명하고 맑은 노랑입니다. 그린 계열의 색이나 붉은 계열의
색과 섞어 쓰면 예뻐요.

● **오레올린(m.c526)** : 진하고 광택이 있는 노란색이에요.

● **네이플즈 옐로(m.a527)** : 흰색이 섞인 듯한 부드러운 파스텔 톤의 노랑입
니다.

● **그리니시 옐로(s.d868)** : 노란빛이 많이 나는 올리브 그린과 비슷한 색입
니다.

● **로즈 레이크** : 상큼한 장밋빛의 레드로 물을 많이 섞어 쓰면 분홍빛 표현
도 은은하고 예쁘게 된답니다.

● **그린 어스** : 톤 다운된 차분한 카키 계열의 그린입니다. 발색이 은은하고
특유의 분위기가 있어요.

② 화이트 포스터컬러(신한) : 수채화 물감에 화이트 포스터컬러를 섞어 쓰면 발색이 좋고 은은한 색을 만들 수 있어서 애용합니다. 포스터컬러는 딱딱하게 굳으면 쓰기가 아주 불편하기 때문에 뚜껑을 잘 닫아 놓아야 하고 필요한 양만큼 나이프로 그때그때 덜어 씁니다. 그래야 깨끗하게 오래 쓸 수 있어요.

붓 · 평소 작은 그림을 주로 그리기 때문에 섬세한 표현이 가능한
가는 붓을 주로 쓰고 있어요.

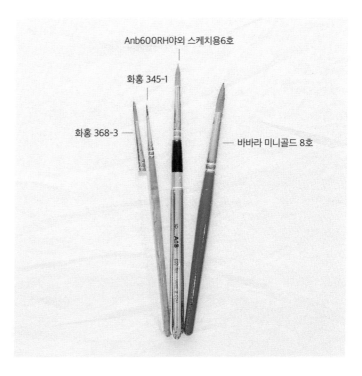

Anb600RH야외 스케치용6호

화홍 345-1

화홍 368-3 ——

—— 바바라 미니골드 8호

① 화홍 368-3 : 소녀의 피부나 옷 머리카락 같이 비교적 넓은 면적
을 채색할 때 많이 씁니다.

② 화홍 345-1 : 아주 작은 면적을 채색하거나 섬세하게 선을 따라
그릴 때 씁니다. 소녀의 눈, 입, 머리카락을 채색할 때도 많이 사
용해요.

③ Anb600RH 야외 스케치용 6호 : 붓 뚜껑이 있어 이름처럼 야외에
서 쓰기 좋고 휴대가 요긴해요. 붓 뚜껑의 색도 로즈골드로 취향
저격이에요. 붓 모의 탄력도 좋은 데다가 가격도 아주 착해요.

④ 바바라 미니골드 8호 : 평소 작은 세필을 주로 쓰지만 넓은 면적
의 배경을 칠할 때는 8호 붓을 쓰기도 해요. 통통한 모와 디자인
이 왠지 너무 귀여워서 충동 구매했지만, 배경을 칠할 때 요긴해
서 쓸 때마다 잘 샀다고 생각해요.

⑤ 양모 백붓 : 스케치 후 지우개 가루를 털거나 그림의 이물질을 제거할 때 써요.

샤프 · 연필보다 가늘게 스케치할 수 있어 자주 사용합니다. 스케치를 깔끔하게 할 수 있어서 좋아요.

물컵 · 붓을 씻는 컵은 유리컵과 플라스틱 컵 두 개를 쓰고 있어요. 유리컵은 붓을 씻을 때 나는 소리와 붓을 씻을 때 변해가는 물의 색을 보는 게 좋아서 자주 사용해요.

플라스틱 컵은 소품 가게에 구경 갔다가 귀여운 모양에 반해서 샀는데 사진처럼 붓을 걸쳐 놓을 수 있어서 정말 편리해요.

●

소녀와 꽃그림을 위한
워밍업

붓으로 선 긋기

|

선 긋기 연습은 가장 기본이 되면서도 중요한 부분이에요. 손힘을
조절하는 것만으로도 선의 굵기나 강약 곡선, 직선을 다양하게 표
현할 수 있어요. 반복적인 연습으로 익숙해지면 꽃과 소녀를 따라
그리는데 많은 도움이 될 거예요.

01. 굵기가 다양한 선 긋기

같은 붓으로도 손힘을 어떻게 조절하는지에 따라 다양한 굵기의 선
을 그릴 수 있어요. 굵은 선, 중간 선, 가는 선 3단계로 나누어 연습
해 보아요.

① 굵은 선 : 붓 끝에 힘을 줘서 눌러 그려요.

② 중간 선 : 붓 끝에 힘을 조금만 주고 그려요.

③ 가는 선 : 힘을 최대한 빼고 붓 끝을 많이 세워 그려요.

예시 · 세 가지 굵기의 선으로 그린 나뭇가지예요. 같은 붓을 사용하더라도 힘을 다르게 주어 중심이 되는 가지는 가장 굵게, 곁가지는 중간 굵기, 잔가지는 가장 가늘게 그려요.

02. 강약을 조절한 선 긋기

하나의 선을 그을 때도 손힘의 강약을 조절하면 그림의 단조로움을 줄일 수 있고 세련된 느낌이 들어요.

① **굵었다가 가늘어지게** : 붓 끝을 눌러 힘을 주다가 점점 힘을 빼고 날리듯 그리면 선이 가늘어져요.

② 가늘었다가 굵어지게 : 처음 시작할 때는 힘을 빼고 점차 붓에 힘
 을 줘서 그리면 끝으로 갈수록 굵은 선이 나와요.

예시 · 바깥쪽에서 안쪽으로, 위에서 아래로의 방향으로 선 굵기에 변화를 주
면 자연스러운 나뭇가지가 돼요.

03. 곡선 그리기

사람이나 식물을 그릴 때 부드러운 곡선은 필수입니다. 다양한 각
도로 곡선을 그려 보는 연습을 많이 하는 것이 좋아요.

① 수평 곡선 : 처음에는 붓끝을 세워 시작하되, 손에 힘을 주다가
 점점 힘을 빼면서 그려 보세요. 끝이 날렵한 자연스러운 곡선을
 그릴 수 있어요.

② **사선 곡선1** : 아래에서 시작하여 처음에는 붓 끝을 눌러 시작하지만 위로 갈수록 힘을 빼고 날리듯이 그려 주세요.

③ **사선 곡선2** : 선의 방향은 위에서 아래로 향합니다. 위에서 시작할 때는 손에 힘을 줬다가 끝으로 향할수록 힘을 점점 빼고 날리듯이 그려 줍니다.

예시 · 세 가지 방향의 곡선으로 작은 들꽃을 그렸어요.

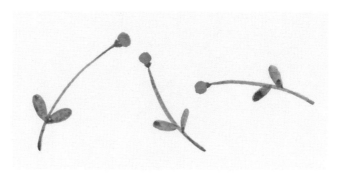

04. 직선 그리기

직선은 곧게 뻗은 식물의 줄기나 머리카락 등을 그릴 때 필요해요.
여러 방향으로 직선을 그려 봅니다.

① 세로선 : 위에서 아래로 손이 최대한 흔들리지 않도록 집중해서
　조심스레 그려 주세요.

② 사선 : 세로선과 마찬가지로 매끄러운 선과 방향이 중요합니다.
　위에서 아래 사선으로 집중에서 선을 그려 주세요.

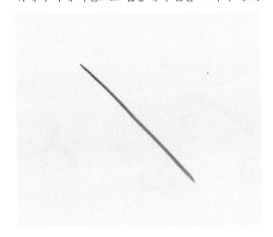

③ **가로선** : 가로선은 선이 아래나 위로 삐뚤어지지 않게 평행으로 긋는 게 중요해요.

예시 • 높이가 다양한 세로선으로 여러 송이의 꽃을 그려 보세요. 길이가 다양한 가로선으로 귀여운 식물을 그려 볼 수 있어요. 곧게 뻗은 사선은 옆으로 누운 식물을 그릴 때 많이 쓰여요.

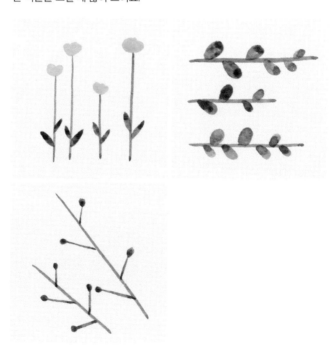

물 감 의 농 도

|

같은 색이지만 농도에 따라 다양한 톤으로 표현할 수 있어요. '물감
의 농도'에서는 농도에 따라 '진하게'부터 '아주 연하게'까지 4단계로
나눠 봤어요.

① **진하게** : 물감과 물을 7:3의 비율로 섞어, 물감의 양을 많이 물은
 붓이 부드럽게 나갈 정도만 씁니다.

② **중간** : 물감과 물을 5:5의 비율로 섞어, 물감의 양을 '진하게' 단계
 보다 반 정도로 줄입니다.

③ **연하게** : 물감과 물을 3:7의 비율로 섞어, 물감은 조금만 쓰고 물
 은 많이 씁니다.

④ **아주 연하게** : 물감과 물을 2:8의 비율로 섞어, 물감을 아주 조금
 물은 많이 씁니다.

예시 · 퍼머넌트 옐로 딥(Permanent Yellow Deep)

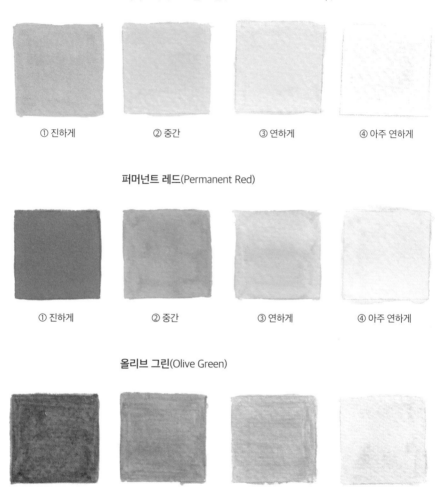

① 진하게　　　② 중간　　　③ 연하게　　　④ 아주 연하게

퍼머넌트 레드(Permanent Red)

① 진하게　　　② 중간　　　③ 연하게　　　④ 아주 연하게

올리브 그린(Olive Green)

① 진하게　　　② 중간　　　③ 연하게　　　④ 아주 연하게

화 이 트 포 스 터 컬 러 쓰 기

|

수채화 물감에 섞어 차분한 파스텔 색을 만들 때, 그림의 마무리 단
계에서 반짝임을 표현할 때 화이트 포스터컬러를 사용합니다.

01. 색 섞기

브라이트 클리어 바이올렛과 브라이트 오페라 두 개의 색은 채도가
아주 높은 색이라 단색으로 쓰기엔 부담스러운 경우가 많지만 두
색을 아주 조금만 쓰고 화이트를 많이 섞으면 아주 은은하고 차분
한 색으로 변신한답니다. 물의 양은 붓이 부드럽게 나갈 정도로만
씁니다.

① 브라이트 오페라(Bright Opera) : 쨍한 색의 브라이트 오페라와
 화이트 포스터컬러를 2:8의 비율로 섞으면 사랑스런 딸기 우유
 색이 돼요.

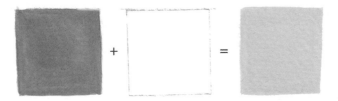

② 브라이트 클리어 바이올렛(Bright Clear Violet) : 짙은 브라이트
 클리어 바이올렛과 화이트 포스터컬러를 2:8의 비율로 섞으면
 청초한 라일락 색이 돼요.

02. 반짝임 표현

그림의 완성 단계에서 생기를 불어넣고 싶을 때는 반짝이를 찍어 주곤 해요. 아주 작은 점 하나만으로도 전혀 다른 느낌을 줄 수 있답니다. 이때 붓에는 물을 묻히지 않아도 돼요. 다만, 화이트 포스터컬러가 오래돼서 딱딱하게 굳었다면 물감과 물을 6:4로 하여 풀어 줍니다.

① 열매 : 작고 동그란 열매에는 화이트로 작은 점 하나씩만 찍어요.

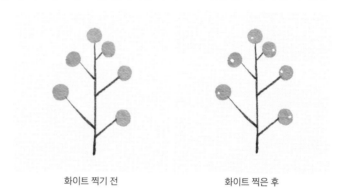

화이트 찍기 전 　　　　　　　　　　화이트 찍은 후

② 꽃송이 : 탐스런 큰 꽃송이에는 '!' 모양과 비슷하게 화이트를 찍어요.

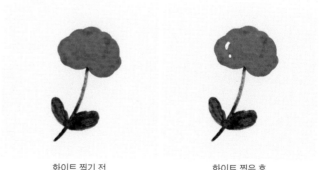

화이트 찍기 전 　　　　　　　　　　화이트 찍은 후

소 녀 그 리 기

01. 연필 스케치

소녀의 앞모습을 그릴 때는 얼굴을 먼저 그리고, 뒷모습은 얼굴이
안 보이기 때문에 머리카락을 먼저 그리고 몸을 그리는 편이에요.
대부분의 그림에 코는 생략하고 눈과 입만 그려요. 처음부터 정확
한 형태를 잡기엔 어려워서 수정해 나가면서 그리는 게 좋습니다.
스케치는 진하지 않게 해주세요.

| 앞모습 |

1 U자 모양의 동그란 얼굴을 그려요.

2 얼굴의 1/3정도의 길이로 앞머리를 그
리고 동그란 단발머리 형태를 잡아요.

3 목과 작은 어깨를 그려요.

4 어깨에서 팔로 동그랗게 이어지는 느낌으로 몸을 그려요.

5 눈썹과 눈의 길이는 거의 같게 그리고, 입은 눈의 1/2정도로 작게 그려요.

| 뒷모습 |

6 동그란 단발머리를 먼저 그려 줍니다.

7 목과 작은 어깨를 그려요.

8 어깨에서 팔로 동그랗게 이어지는 느낌으로 몸을 그려요.

02. 채색하기

채색을 할 때는 서로 색이 섞이지 않게 주의해 주세요. 간혹 피부색
이 덜 말랐을 때 머리카락이나 눈, 입을 그리다가는 번져서 처음부
터 다시 그려야 하는 슬픈 일이 생길 수 있어요.

| 앞모습 |

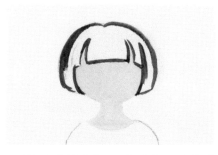

1 두 가지 물감을 3:7의 비율로 섞어 얼
굴과 목을 이어서 색칠합니다.

● 쉘 핑크(m.b554)
○ 화이트 포스터컬러 (신한)

머리카락의 테두리를 따라 그립니다.

● 반다이크 브라운(m.a566)

◀◀◀ 화홍 368-3호

2 테두리 안쪽을 꼼꼼히 색칠합니다.

3 가는 선으로 전체적으로 머릿결을 촘촘하게 그리고 잔머리도 아주 가늘고 부드럽게 그려요.

◣◀ 화홍 345-1호

4 물을 조금만 써서 눈썹과 눈을 따라 그려요. 감은 눈에는 속눈썹도 조심스레 그려요.

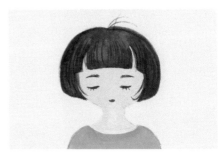

5 작은 입술을 점을 찍듯이 살짝만 그려요.

● 퍼머넌트 로즈(m.e512)

6 소녀의 옷을 색칠해요.

● 브릴리언트 핑크(h.a225)

◣◀ 화홍 368-3호

| 뒷모습 |

7 목을 칠하고, 머리카락의 테두리를 먼저 따라 그립니다.

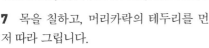

● 쉘 핑크(m.b554)
○ 화이트 포스터컬러 (신한)
● 반다이크 브라운(m.a566)

8 테두리 안쪽을 꼼꼼히 색칠합니다.

9 가는 선으로 전체적으로 머릿결을 촘촘하게 그리고 잔머리도 아주 가늘고 부드럽게 그려요.

 화홍 345-1호

10 소녀의 옷을 색칠해요.

● 브릴리언트 핑크(h.a225)

◢◀ 화홍 368-3호

장 미 넝 쿨 아 래 의 소 녀 스 케 치

소녀와 꽃을 그리기 위해 기본적인 드로잉 과정을 알아봤다면 이제 스케치하는 과정을 알아볼게요. 이 책은 전반적으로 소녀와 꽃그림의 채색 과정을 다루기 때문에 스케치하는 과정은 여기에서 알아보고, 이후 작업들은 부록으로 제공하는 밑그림을 먹지에 대고 그려서 채색하기로 해요. 스케치를 마쳤다면 196쪽에서 채색하는 과정도 따라 할 수 있어요. 쉽게 따라 그릴 수 있으면서도 사랑스러운 '장미 넝쿨 아래 소녀'를 스케치해 보겠습니다.

| 소녀 그리기 |

1 볼록한 반달을 그리듯이 정수리를 그립니다.

2 약간 갈라진 앞머리를 그립니다.

3 얼굴형은 턱 끝이 살짝 뾰족하게 그려
주세요.

4 턱을 괴고 있는 두 손과 팔을 Y자 형태
로 그려 줍니다.

참고 자세한 묘사보다는 전체적은 형태에 집중합니다.

5 팔꿈치도 턱처럼 살짝 뾰족하게 그려
주세요.

6 손목 아래에 칼라를 그리고 어깨부터
팔꿈치까지 봉긋한 블라우스를 그려요.

7 안쪽으로 부드럽게 말린 옆머리를 양
쪽이 같게 그립니다.

8 어깨까지 내려오는 긴 뒷머리도 그려요.

9 곱게 감은 두 눈과 작은 입술을 그립니다.

| 장미 그리기 |

10 소녀의 위로 물결치듯 부드러운 장미 가지를 3개 그립니다.

참고 선을 전부 이어 그리지 않고 중간중간 비워 둡니다. 비워 둔 공간에는 장미꽃을 그려 줄 거예요.

11 가지를 중심으로 몽글몽글한 장미꽃을 군데군데 그려 스케치를 완성해요. 서로 인접한 꽃송이들이 많아야 더 풍성해 보인답니다.

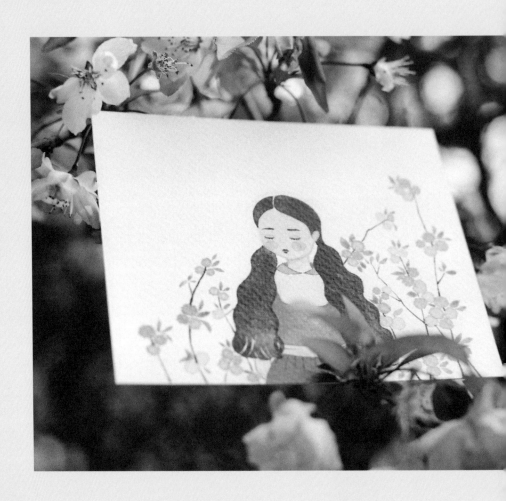

1.
소녀의 사계절

────

소녀의 사계절 파트에서는
보송보송 겹벚꽃이 예쁜 봄,
뜨거운 태양빛을 닮은 금계국의 여름,
붉은 단풍잎의 가을, 포근하고 따뜻한 터틀넥과
빨간 열매가 생각나는 겨울까지 사계절을 담은
네 장의 소녀 그림을 만날 수 있어요.
계절이 변할 때마다 달라지는 풍경과 변하는 꽃과 나무의
모습에 어울리는 소녀의 모습을 떠올려 보았어요.
제가 떠올리는 사계절의 풍경 속에는
어떤 소녀들이 함께 있을까요?

겹벚꽃과 소녀

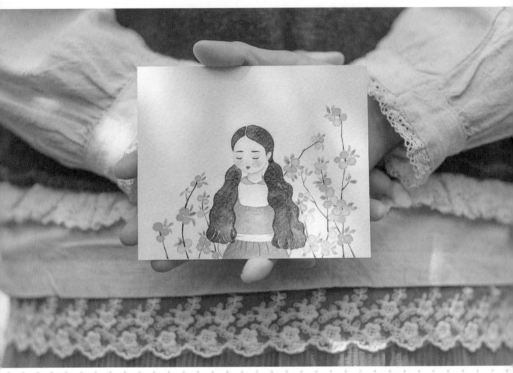

브릴리언트 핑크
(h.a.225)

잔 브릴리언트
(m.a520)

반다이크 브라운
(m.a566)

로즈 매더
(m.e513)

피콕 블루
(m.d543)

데이비스 그레이
(m.a504)

인디고
(m.b546)

번트 엄버
(m.b570)

그리니시 옐로
(s.246)

봄이 끝나갈 때 온 세상이 초록으로 뒤덮이는 시기에 피는 분홍색 겹벚꽃은 끝나는 봄의 아쉬움을 달래 주는 것 같아요. 꽃송이도 다른 봄꽃들에 비해 크고 풍성해서 멀리서 봐도 그 화려함이 느껴지죠. 시골 집 뒷산에는 5월마다 화사하게 꽃을 피우는 겹벚꽃나무가 몇 그루 있어서 그 시기에는 꼭 사진을 찍어 두려고 해요. 갈색 머리를 양 갈래로 곱게 묶은 소녀와 함께 표현해 보았어요. 보송보송한 분홍 꽃잎들이 사랑스런 겹벚꽃과 소녀를 같이 그려 보아요.

| 먹지 대고 밑그림 그리기 |

부록으로 제공하는 스케치 도안을 먹지에 대고 따라 그려 밑그림을 만들어 주세요. 앞에서는 직접 스케치하는 과정을 따라 했다면 여기서는 부록을 잘라서 스케치합니다. 부록의 원본을 그대로 사용하지 않고 복사해서 사용하면 원본을 보관할 수 있습니다.

참고 먹지 위에 그림을 그리면 잘 보이지 않아서 따라 그린 후 나오는 밑그림의 변화를 과정 사진으로 담았어요.

준비물 · 스케치 도안, 먹지, 그림을 그릴 종이, 연필

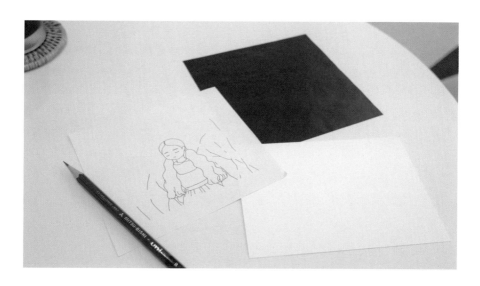

1 맨 아래에 그림 그릴 종이를 놓고 먹지를 올린 뒤 그 위에 부록으로 제공하는 스케치 도안을 놓습니다. 종이 → 먹지 → 스케치 도안 순서대로 포개어 줍니다.

주의 3장의 종이가 흔들리지 않게 주의하며 연필로 스케치 도안을 따라 그립니다.

참고 손에 힘을 살짝 주어 그려 주세요. 스케치가 전체적으로 연하게 나와야 채색했을 때 그림이 더 예쁩니다.

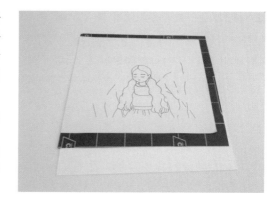

2 가르마 아래부터 시작해서 얼굴 형태를 따라 그립니다.

3 목과 옷깃을 따라 그려요.

4 눈썹과 눈 · 코 · 입을 그려 줍니다.

주의 눈썹과 눈·코·입은 위치나 형태를 알아볼 수 있을 정도로만 연하고 가늘게 그려 주세요. 그래야 채색했을 때 더 깔끔해 보여요.

5 원피스의 윤곽선과 주름을 따
라 그려요.

6 정수리부터 시작해서 머리카
락 전체를 따라 그립니다. 살짝 보
이는 소매도 같이 그려요.

7 겹벚꽃 가지를 따라 그려 주면
스케치 완성입니다.

| 피부 표현하기 |

8 두 가지 물감을 7:3의 비율로 섞어서 얼굴 전체와 목을 색칠합니다.

● 잔 브릴리언트(m.a520)
● 브릴리언트 핑크(h.a.225)

◢◀화홍 368-3호

9 볼과 귀, 목을 동그랗게 칠해 음영을 표현해 주세요.

● 브릴리언트 핑크(h.a.225)

10 붓을 깨끗이 씻은 다음 경계선을 자연스럽게 풀어 줍니다.

11 눈두덩이도 볼록한 모양으로
색칠해요.

● 브릴리언트 핑크(h.a.225)

| 얼굴 그리기 |

12 눈썹을 스케치 선대로 따라 그
리는데 붓끝을 세워서 최대한 가
늘게 그려요.

● 반다이크 브라운(m.a566)

13 곱게 감은 두 눈도 라인을 따라 그려요.

14 짧은 속눈썹을 조심스레 그려요.

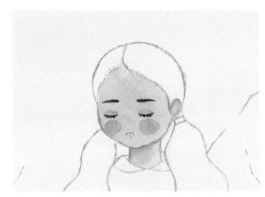

15 입술 테두리를 따라 그려요. 아랫입술은 작게 점을 찍는 정도로만 표시하세요.

● 로즈 매더(m.e513)

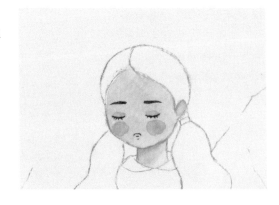

16 윗입술을 색칠하고 아랫입술
은 윗입술과 완전히 닿지 않게 간
격을 띄우고 색칠합니다.

주의 아랫입술이 윗입술보다 작아요.

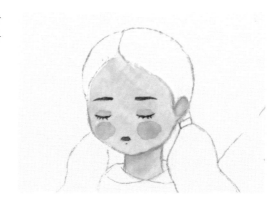

| 옷 그리기 |

17 블라우스의 옷깃을 연하게 색
칠합니다.

● 피콕 블루(m.d543)

참고 목과 옷깃 사이는 조금 더 진하게 색칠해요.

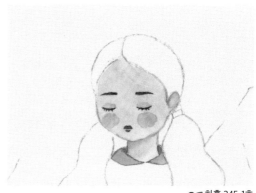

◀◀ 화홍 345-1호

18 물을 많이 써서 연하게 블라우
스와 소매를 색칠해요.

● 데이비스 그레이(m.a504)

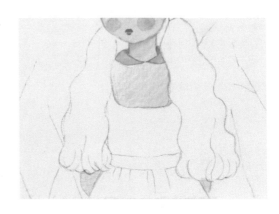

19 원피스의 허리끈도 11과 같이
색칠합니다.

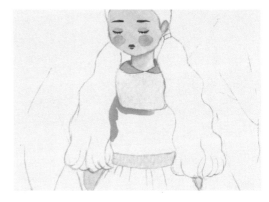

20 물감의 양을 많이 써서 진하게 원피스의 윗부분과 아랫부분을 색칠해요. 한쪽 모서리부터 테두리를 먼저 그리고 메우면 삐져나오지 않게 색칠할 수 있어요.

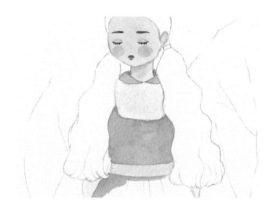

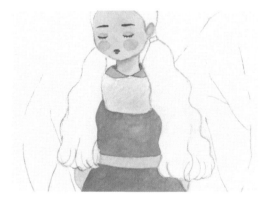

21 두 가지 물감을 8:2의 비율로 섞어 진한 회색을 만든 다음 블라우스의 소매와 원피스의 허리끈에 주름을 가늘게 그리고, 치마에도 봉긋한 주름을 잡아 줍니다.

● 데이비스 그레이(m.a504)
● 인디고(m.b546)

참고 주름선의 길이는 다 달라도 상관없어요.

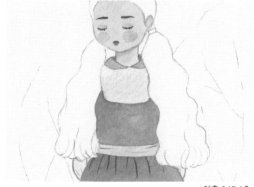

◀◀◀ 화홍 345-1호

| 머리카락 그리기 |

22 이마 위부터 테두리를 따라 그
려요.

● 반다이크 브라운(m.a566)

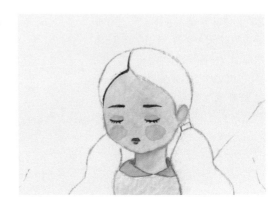

23 가르마는 조금 간격을 두고 따
라 그려요.

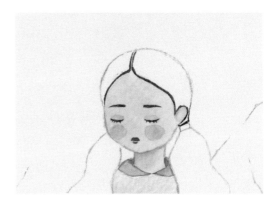

24 머리카락 전체를 따라 그려요.

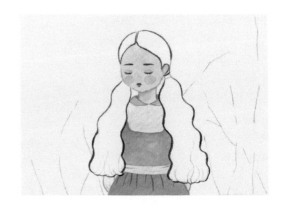

25 윗부분부터 머리카락을 색칠
해요.

◣◀ 화홍 368-3호

26 머리카락 끝부분의 웨이브는
연필 선대로 여백을 하얗게 남겨
두며 색칠해요.

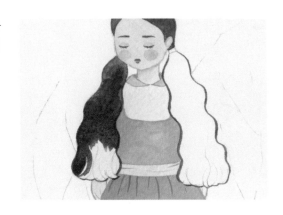

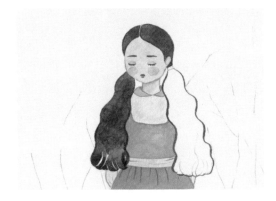

27 탐스런 머리가 완성되었어요.

| 겹벚꽃 그리기 |

28 물감에 물을 많이 묻혀서 점을 찍듯이 가지 사이사이와 끝에 크고 작은 꽃송이를 그려요.

● 브릴리언트 핑크(h.a225)

참고 겹벚꽃 송이는 가장자리가 매끄럽지 않게 보송보송한 느낌이 나는 게 중요해요. 안에서 바깥쪽으로 붓끝을 세워 톡 톡 톡 원형으로 퍼져 나가게 찍어 줍니다.

29 물의 농도나 물감의 양이 다 달라도 괜찮아요. 꽃송이의 크기도 다양하게 그리는 게 자연스러워요.

참고 가지의 끝으로 갈수록 꽃송이가 작아진다는 것만 기억해 주세요.

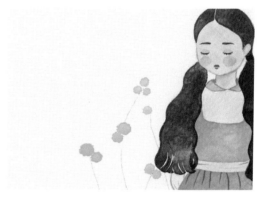

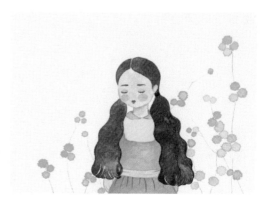

30 비어 보이는 곳에 꽃송이들을 더 그려 넣어요.

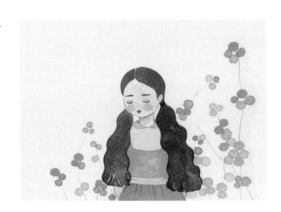

31 겹벚꽃의 가지를 연필 선대로 따라 그려요. 가지의 아랫부분은 좀 더 굵게 그리고, 선을 그릴 때는 꽃송이를 잘 피해서 그려야 돼요.

● 번트 엄버(m.b570)

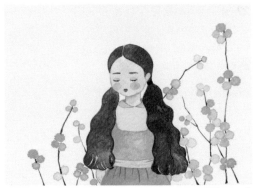

◀◀ 화홍 345-1호

32 잔가지들도 몇 개 그려요.

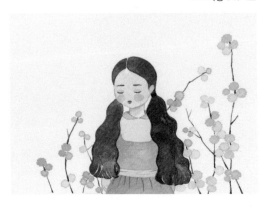

33 끝이 뾰족하고 가느다란 잎들을 꽃송이마다 2개에서 3개 정도 그려 주세요.

● 그리니시 옐로(s.246)

주의 꽃송이 크기에 따라 잎의 크기도 비율을 맞춰 주세요. 꽃이 작으면 잎도 작게, 꽃이 크면 잎도 크게 그려 주세요.

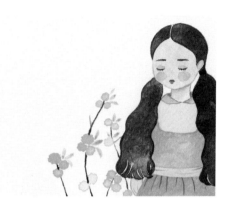

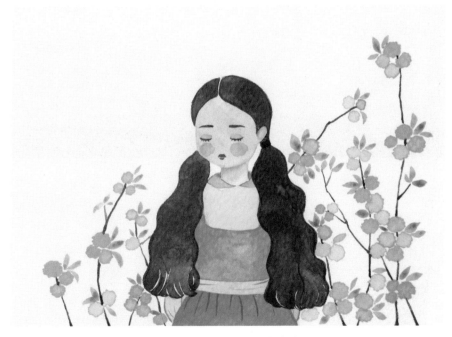

34 잔가지의 끝에도 잎들을 그려 주면 겹벚꽃과 소녀 완성.

금계국과 소녀

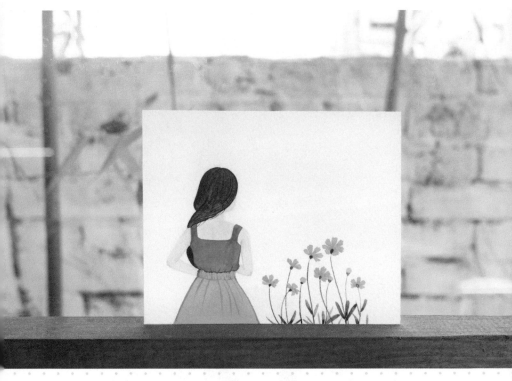

브릴리언트 핑크 (h.a.225)	화이트 포스터컬러(신한)	잔 브릴리언트 (m.a520)	세루리안 블루 (m.c541)	코발트블루 (m.a542)	퍼머넌트 옐로 딥 (m.b523)

로우 시에나 (m.a569)	아이보리 블랙 (m.a502)	후커스 그린 (m.b535)	올리브 그린 (s.420)	옐로 오렌지 (m.a518)

코스모스와 비슷한 모양의 노란 금계국은 여름이면 흔하게 찾아볼 수 있는 꽃이에요. 강변이나 도로가에 노랗게 무리지어 피어 있는 꽃을 자세히 보면 금계국을 발견할 때가 많아요. 더운 여름 시원한 민소매 옷을 입은 소녀와 샛노란 금계국이 잘 어울려서 함께 그려 보았어요. 금계국의 색과 소녀의 파란 블라우스, 노란 치마의 색감을 잘 살려서 그려 보아요.

| 피부 표현하기 |

1 53쪽을 참고해 245쪽의 밑그림을 옮겨 오고 두 가지 물감을 섞어 연한 분홍색을 만든 다음, 살짝 보이는 얼굴과 목, 등, 팔을 색칠합니다.

● 브릴리언트 핑크(h.a225)
○ 화이트 포스터컬러(신한)

◀◀ 화홍 368-3호

2 1의 연한 분홍색에 색을 더 섞어 목, 팔꿈치, 양팔의 안쪽에 명암을 넣어 주세요.

● 브릴리언트 핑크(h.a225)
○ 화이트 포스터컬러(신한)
● 잔 브릴리언트(m.a520)

3 붓을 깨끗이 씻고 물만 조금 묻혀 2의 명암을 자연스레 풀어 주고, 팔 전체 외곽선을 은은하게 정리합니다. 등에는 가느다란 선 하나를 그어 명암을 표현합니다.

● 잔 브릴리언트(m.a520)

| 옷 그리기 |

4 블라우스의 테두리를 따라 그려요.

● 세루리안 블루(m.c541)

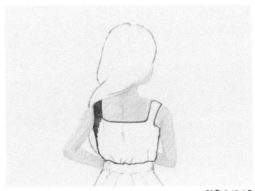

◀◀ 화홍 345-1호

5 꼼꼼히 색칠합니다.

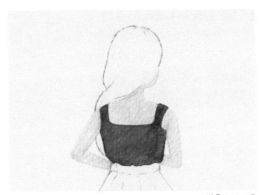

◀◀ 화홍 368-3호

6 블라우스의 아랫부분 주름을 따라 그려요.

● 코발트블루(m.a542)

(참고) 위로 갈수록 날렵하게 선을 그어 줍니다.

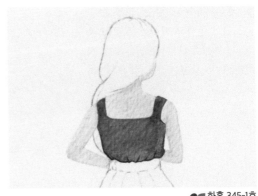

◀◀ 화홍 345-1호

7 스커트의 허리 밴딩 부분을 색칠합니다.

● 퍼머넌트 옐로 딥(m.b523)

주의 블라우스의 색과 섞이지 않게 주의합니다.

◀◀ 화홍 368-3호

8 스커트를 색칠해요.

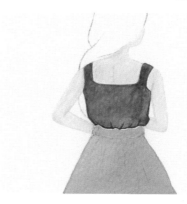

9 스커트 허리 밴딩에 잔주름을
그려 줍니다.

● 로우 시에나(m.a569)

참고 곡선으로 다양한 길이로 그리고 테두리도
같이 따라 그려요.

◣◀ 화홍 345-1호

10 스커트의 테두리를 따라 그리
고 연필 선을 따라 주름도 부드럽
게 그려요.

| 머리카락 그리기 |

11 머리카락의 윤곽선을 따라 그
립니다.

● 아이보리 블랙(m.a502)

12 머리카락 전체를 색칠합니다.

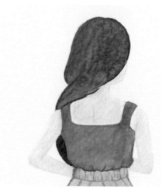

◀◀ 화홍 368-3호

13 머리카락의 흐름에 따라 머릿
결을 그려 주세요.

주의 선의 굵기가 일정하지 않아도 되지만 방
향은 통일되게 해주세요.

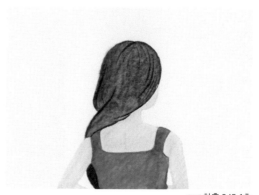

◀◀ 화홍 345-1호

14 붓 끝을 세워 13보다 가느다란
선으로 머릿결을 더 그리고 삐져나
온 잔머리도 몇 가닥 그려요.

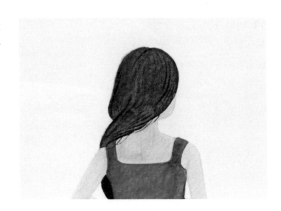

| 금계국 그리기 |

15 완만한 곡선으로 금계국 줄기
들을 그려요.

● 후커스 그린(m.b535)

참고 선은 위에서 아래로 가늘었다가 굵어지게
그려 주세요.

16 15의 줄기에서 허전한 부분에 겹치게 줄기를 그려요.

● 올리브 그린(s.420)

17 줄기마다 길고 가느다란 잎을 그려요.

참고 잎은 테두리를 먼저 그리고 속을 색칠합니다.

18 17의 색보다 물을 더 섞어 연하게 잎들을 중간중간 그려 줍니다.

19 끝이 뾰족한 꽃잎의 테두리를
먼저 그려요.

● 퍼머넌트 옐로 딥(m.b523)

20 19를 색칠합니다.

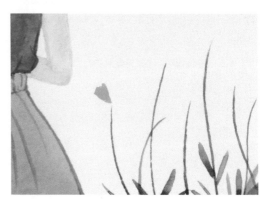

21 19~20과 같은 방법으로 여러
개의 꽃잎을 그립니다.

참고 꽃잎의 방향은 안에서 밖으로 퍼져 나가
게 그립니다.

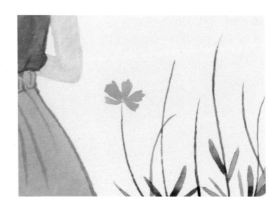

22 줄기 끝마다 19~21의 과정을
반복해서 그려요.

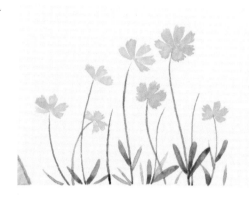

23 꽃의 중심에 명암을 넣어 주세요.

● 옐로 오렌지(m.a518)

참고 꽃잎과 같이 안에서 바깥쪽으로 향하게
붓을 터치합니다.

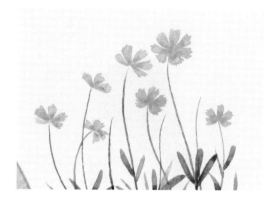

24 비어 있던 줄기의 끝엔 연하게
동그란 꽃봉오리를 그려요.

● 퍼머넌트 옐로 딥(m.b523)

25 모든 꽃에 작은 깔때기 모양의
꽃받침을 그려요.

● 후커스 그린(m.b535)

26 소녀와 금계국 완성.

 Autumn

단풍잎 아래 소녀

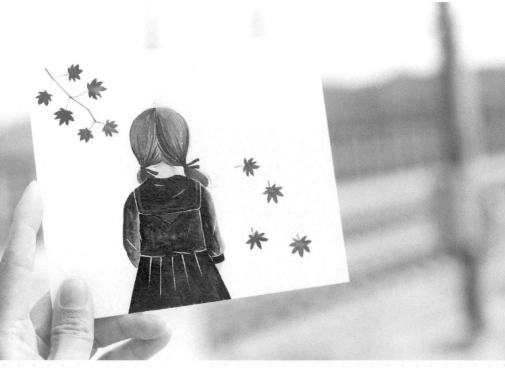

잔 브릴리언트
(m.a520)

퍼머넌트 옐로 딥
(m.b523)

퍼머넌트 로즈
(m.e512)

아이보리 블랙
(m.a502)

화이트
포스터컬러(신한)

번트 엄버
(m.b570)

반다이크 브라운
(m.a566)

퍼머넌트 레드
(m.c511)

가을이면 고운 색의 작은 풀꽃들이 점점 사라지고 초록빛의 나무들도 이파리를 떨어뜨리니 풍경이 색채를 잃어 간다는 생각에 울적해지기도 하는데요. 그 대신 새빨간 단풍잎을 보는 행복이 있는 계절이기도 해요. 온 세상이 예쁜 붉은색으로 물든 가을, 단풍잎 아래를 거니는 소녀를 그려 보았어요. 혼자만의 시간, 단풍나무 아래에서 무슨 생각을 할까요. 바람에 날리는 단풍잎과 소녀의 머리카락이 아련해요.

| 피부 표현하기 |

1 53쪽을 참고해 247쪽의 밑그림을 옮겨 오고, 두 가지 물감을 8:2의 비율로 섞어 목과 손을 색칠합니다.

● 잔 브릴리언트(m.a520)
● 퍼머넌트 옐로 딥(m.b523)

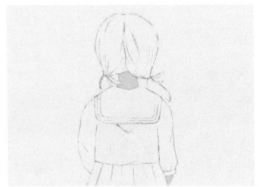

◢◀ 화홍 368-3호

| 옷 그리기 |

2 옷깃의 포인트가 되는 부분들을 꼼꼼히 색칠해요.

● 퍼머넌트 로즈(m.e512)

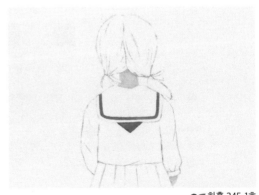

◢◀ 화홍 345-1호

3 옷깃의 안쪽과 바깥쪽 테두리
를 먼저 따라 그려요.

● 아이보리 블랙(m.a502)

4 옷깃의 안을 진하게 색칠해요.

◀◀◀ 화홍 368-3호

5 왼쪽 팔은 바깥쪽부터 안쪽으
로 점점 연해지게 색칠합니다. 오
른쪽 팔은 안쪽부터 바깥쪽으로
점점 연해지도록 색칠합니다.

6 등 부분은 진하게 색칠해요.

7 오른쪽 소매 끝을 진하게 덧칠
해요.

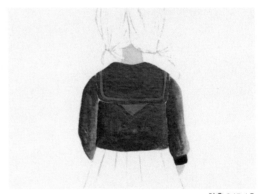

◢◀ 화홍 345-1호

8 스커트 전체를 진하게 색칠해요.

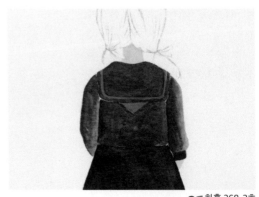

◢◀ 화홍 368-3호

9 스커트의 주름을 가늘게 그리
고 팔, 등, 옷깃에도 주름을 그려
주세요.

○ 화이트 포스트컬러(신한)

주의 선을 가늘게 그어야 합니다.

참고 블라우스 주름의 방향은 사선으로 그리
고, 경계가 모호한 부분들은 선으로 윤곽을 잡
아 줍니다.

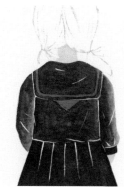

◀◀ 화홍 345-1호

| 머리카락 그리기 |

10 스케치 선을 따라 머리카락의
결대로 색칠합니다.

● 번트 엄버(m.b570)

참고 종이의 여백을 살짝 비워 둡니다.

◀◀ 화홍 368-3호

11 10보다 농도를 진하게 해서 머리카락의 진한 부분에 명암을 넣고 동시에 결도 표현해 줍니다.

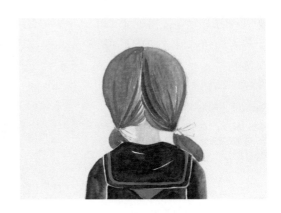

12 가르마와 머리가 묶이는 부분 위주로 촘촘하게 머릿결을 그려 줍니다.

● 반다이크 브라운(m.a566)

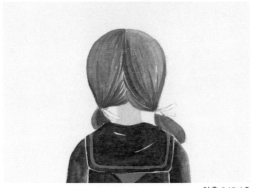

◀◀ 화홍 345-1호

13 반대쪽도 12와 같이 그려 줍니다.

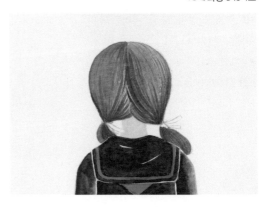

14 바람에 흩날리는 잔머리를 그
립니다.

● 번트 엄버(m.b570)

(참고) 물을 적게 쓰고, 붓 끝을 세워 가늘게 그
리는 게 중요해요.

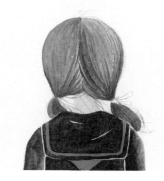

15 바람에 날리는 머리끈도 색칠해
주세요.

● 퍼머넌트 로즈(m.e513)

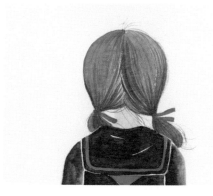

| 단풍 그리기 |

16 소녀의 왼쪽 위에 가늘게 가지
를 그려요.

● 반다이크 브라운(m.a566)

(참고) 위에서 아래로 내려오는 방향으로 그려
주세요. 한 번에 그리지 않고 3~4번 정도 선을
끊어 그려서 마디를 표현해요.

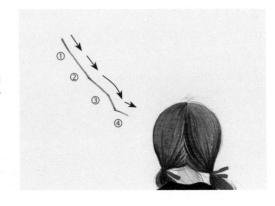

17 16의 가지에 잔가지를 양쪽으
로 그려 줍니다.

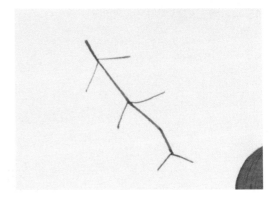

18 단풍잎은 가장 작은 잎부터 그
리기 시작하여 형태를 잡아 줍니다.

● 퍼머넌트 레드(m.c511)

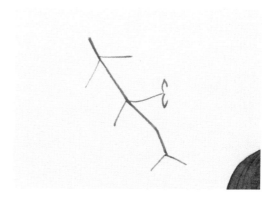

19 18의 안을 색칠합니다.

20 18~19와 같은 방법으로 잔가지 끝마다 단풍잎을 그려요.

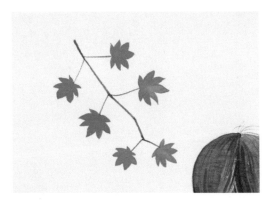

21 18~19와 같은 방법으로 소녀의 오른쪽에, 바람에 날리는 단풍잎들을 몇 개 그려요.

22 단풍잎마다 곡선으로 줄기를
그려요.

● 반다이크 브라운(m.a566)

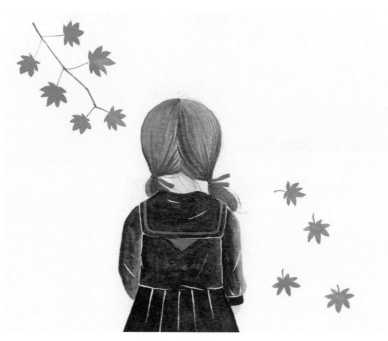

23 단풍잎 아래의 소녀가 완성되었어요.

도톰한 터틀넥을 입은 소녀

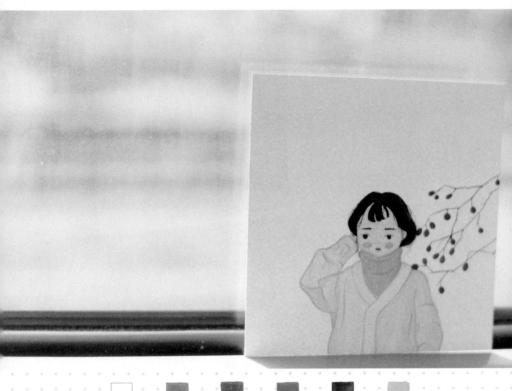

화이트
포스터컬러(신한)

브라이트 오페라
(m.b551)

반다이크 브라운
(m.a566)

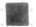

퍼머넌트 로즈
(m.e512)

아이보리 블랙
(m.a502)

네이플즈 옐로
(m.a527)

데이비스 그레이
(m.a504)

로즈 매더
(m.e513)

아주 추운 겨울날 목을 감싸 주는 터틀넥을 입은 소녀와 앙상한 가지에서 더 빛나는 붉은 열매를 같이 그려 보아요. 새파란 하늘 아래에서 하얀 입김을 불며 외출 길에 나서는 소녀는 계절에 맞게 조금 차분한 느낌으로 표현해 보려고 해요. 포근한 겨울 니트를 그려 보고 작고 빨간 열매들도 함께 그려요.

| 피부 표현하기 |

1 53쪽을 참고해 247쪽의 밑그림
을 옮겨 오고 두 가지 물감을 8:2의
비율로 섞고 눈을 피해서 얼굴과
살짝 보이는 손을 색칠합니다.

○ 화이트 포스터컬러(신한) ┐
● 브라이트오페라(m.b551) ┘ ⊕

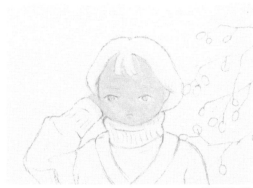

◀◀ 화홍 368-3호

2 1에서 만든 살색을 좀 더 진하
게 해 볼을 분홍빛으로 색칠해요.

○ 화이트 포스터컬러(신한) ┐
● 브라이트 오페라(m.b551) ┘ ⊕
● 브라이트 오페라(m.b551) ┘ ⊕

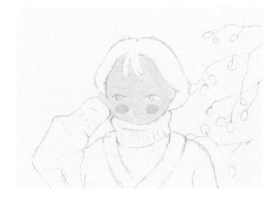

3 2와 같은 색으로 눈두덩이와
애교 살에 명암을 넣어요.

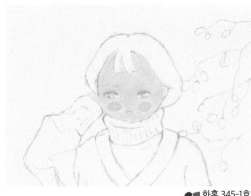

◀◀ 화홍 345-1호

4 손과 귀도 3과 같이 명암을 넣어요.

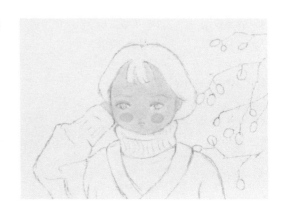

| 얼굴 그리기 |

5 스케치 선을 따라 안에서 바깥쪽으로 눈썹을 따라 그려요.

● 반다이크 브라운(m.a566)

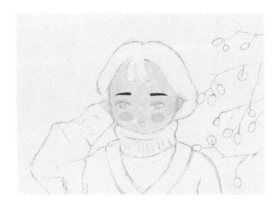

6 같은 색으로 눈의 윤곽선을 따라 그려요.

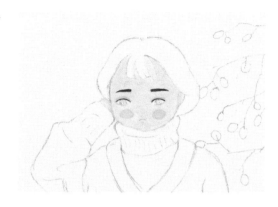

7 눈동자를 색칠해요.

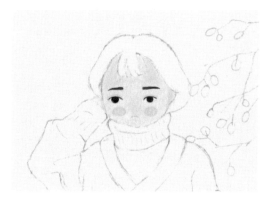

8 눈동자에 작은 점을 찍어서 반짝임을 표현해요.

○ 화이트 포스터컬러(신한)

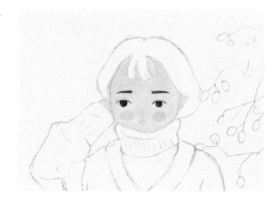

9 윗입술을 먼저 그려요.

● 퍼머넌트 로즈(m.e512)

참고 입꼬리가 살짝 아래로 쳐지게 그려서 뾰로통한 표정을 표현해요.

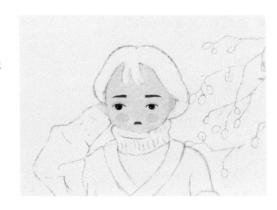

10 아랫입술은 작은 점만 찍어 줍니다.

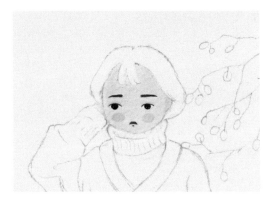

| 머리카락 그리기 |

11 스케치한 머리의 테두리를 먼저 따라 그려요.

● 아이보리 블랙(m.a502)

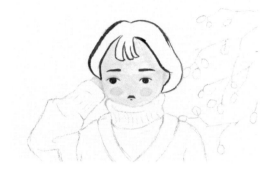

12 테두리 안쪽을 꼼꼼히 색칠합니다.

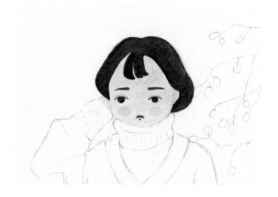

| 옷 그리기 |

13 두 가지 물감을 6:4의 비율로
섞어서 카디건을 색칠해요.

○ 화이트 포스터컬러(신한)
● 네이플즈 옐로(m.a527)

참고 팔과 닿는 바깥쪽을 한 톤 더 진하게 색칠
합니다.

◀◀ 화홍 368-3호

14 오른쪽 팔도 13과 같이 바깥쪽
을 더 진하게 색칠하고 옷의 주름
을 따라 명암을 넣어요.

15 카디건의 왼쪽도 바깥쪽이 진
하게 색칠합니다.

16 왼쪽 팔은 13의 색으로 색칠하고 주름을 따라 명암을 넣어 줍니다.

참고 스케치 선의 흐름대로 색칠하면 어렵지 않아요.

17 두 가지 물감을 섞어 아주 연한 아이보리색을 만들어 카디건의 옷깃을 색칠합니다.

○ 화이트 포스터컬러(신한)
● 네이플즈 옐로(m.a527)

18 17의 연한 아이보리색과 다른
색을 7:3의 비율로 섞어 터틀넥을
색칠합니다.

○ 화이트 포스터컬러(신한) ┐
● 네이플즈 옐로(m.a527) ─┤ ⊕
● 데이비스 그레이(m.a504) ─┘

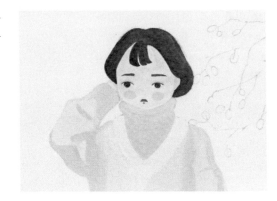

19 터틀넥에 명암을 넣어요.

참고 18의 색보다 한 톤 더 진하게 칠해 줍니다.

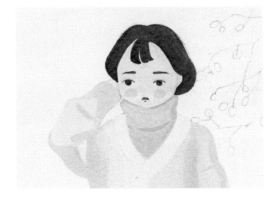

20 19의 선보다 가는 선으로 주름
을 그려요.

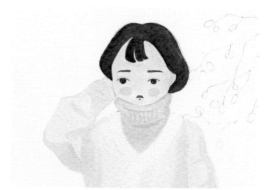

◀◀ 화홍 345-1호

21 18과 같은 색으로 카디건을 전
체적으로 테두리를 따라 그리고
주름도 따라 그려서 형태가 잘 보
이게 해줍니다.

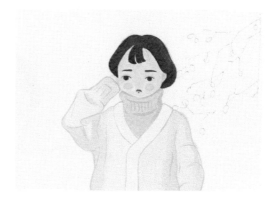

| 열매 그리기 |

22 그림과 같이 가지를 따라 그려요.

● 반다이크 브라운(m.a566)

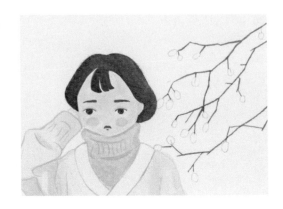

23 가지 끝에 달린 열매들을 조심
조심 색칠합니다.

● 로즈 매더(m.e513)

참고 열매마다 색의 진하기가 다르게 하고, 군
데군데 흰 점을 남기고 칠해 주세요.

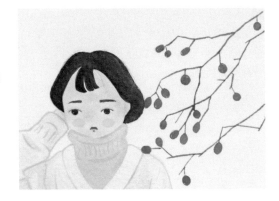

| 마무리하기 |

24 삐져나온 잔머리를 아주 가늘
게 그려 주세요.

● 아이보리 블랙(m.a502)

참고 잔머리는 얼굴이나 옷 위에 자연스레 겹
치는 게 좋아요.

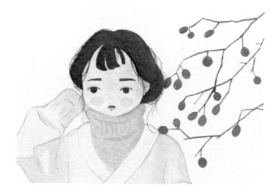

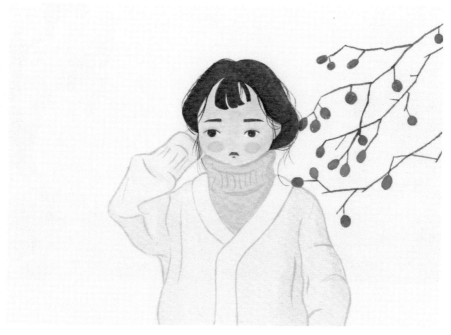

25 도톰한 터틀넥을 입은 소녀 완성.

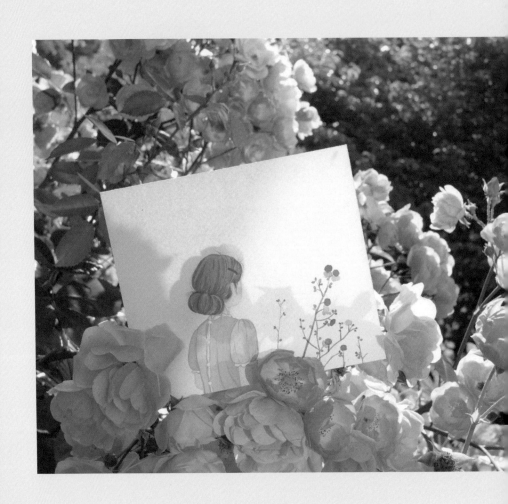

2.
파스텔 빛의 소녀

———

은은한 색깔들은 천천히 차분하게 스며드는 듯해요.
오래 바라보아도 질리지 않고 편안한 느낌이 드는
부드러운 색채를 좋아하지 않는 사람은
별로 없을 것 같아요. 여리고 사랑스러운 소녀의
느낌과 가장 잘 어울리는 색들이기도 하죠.
'파스텔 빛의 소녀'는 눈에 띄지는 않지만 수수한
아름다움이 있는 파스텔 빛으로 가득 채운 파트입니다.
귀엽고 작은 꽃송이의 '매화와 호박 머리 소녀'부터
동글동글한 '단발머리 소녀와 강아지풀',
서정적인 '푸른 들꽃과 소녀', 연분홍 고운 '배롱나무 아래 소녀',
초록의 '몬스테라와 단발머리 소녀', 오렌지색 '능소화와 소녀',
그리고 동글동글 '솜사탕 꽃송이 소녀'까지
잔잔하게 고운 5개의 파스텔 빛 소녀 그림을 만나 보세요.

매화와 호박 머리 소녀

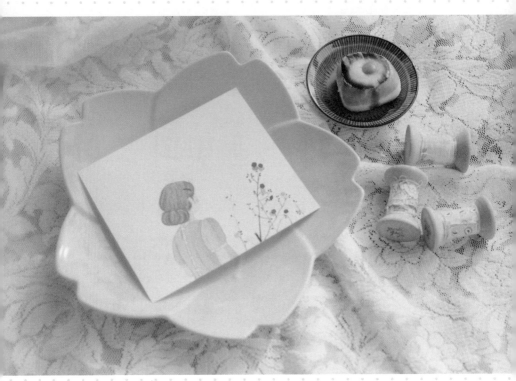

브릴리언트 핑크
(h.a.225)

쉘 핑크
(m.b554)

화이트
포스터컬러(신한)

로우 시에나
(m.a569)

퍼머넌트 레드
(m.c511)

아이보리 블랙
(m.a502)

샙 그린
(m.c534)

봄이 온 것을 제일 먼저 알려 주는 꽃 중 하나가 매화죠. 매화는 꽃송이가 가지에 꼭 붙은 듯한 모양으로 동글동글하게 피어나서 자세히 볼수록 사랑스럽고 향기도 너무 좋아요. 저는 특히 짙은 색으로 선명하게 피어나는 홍매화를 좋아해요. 단아하게 머리를 묶고 봄 블라우스를 곱게 차려입은 소녀가 홍매화 가지와 참 잘 어울려요.
곱게 묶은 호박 모양 머리도 퍼프소매 블라우스까지 가는 나뭇가지에 종종 피어나는 홍매화를 닮은 소녀의 뒷모습이에요.

| 피부 표현하기 |

1 53쪽을 참고해 249쪽의 밑그림을 옮겨 오고 두 가지 물감을 8:2의 비율로 섞어 은은한 분홍색으로 얼굴. 목. 팔까지 색칠합니다.

○ 화이트 포스터컬러(신한)
● 브릴리언트 핑크(m.a225)

◀◀ 화홍 368-3호

2 1의 은은한 분홍색을 좀 더 진하게 해 귀, 목덜미, 팔에 명암을 넣어요.

○ 화이트 포스트컬러(신한)
● 브릴리언트 핑크(m.a225)
● 브릴리언트 핑크(m.a225)

참고 얼굴은 외곽선만 살짝 그려 줍니다.

3 귀보다 살짝 아래를 동그랗게 칠해 분홍빛 볼을 표현해요.

● 브릴리언트 핑크(m.a225)

| 옷 그리기 |

4 두 가지 물감을 4:6의 비율로 섞어 왼쪽 소매의 바깥부터 색칠해요.

● 쉘 핑크(m.b554) ⎯⎯⎯⎯⎯
○ 화이트 포스터컬러(신한) ⎯⎯ ⊕

참고 안쪽엔 쉘 핑크(m.b554)로만 명암을 넣어요.

5 4와 같은 방법으로 색칠하고 절개선이 맞닿는 부분에 명암을 넣어요.

6 블라우스의 등 부분도 4~5와 같이 색칠하는데, 진한 부분이 더 넓은 면적을 차지하도록 칠합니다.

7 오른쪽 소매는 4와 방법이 같지만 안쪽에서부터 바깥쪽으로 점점 진해지게 색칠해요.

8 두 가지 물감을 3:7의 비율로 섞은 은은한 분홍색으로 목과 소매의 프릴을 색칠하고, 절개선이 맞닿은 부분도 단추를 피해서 색칠합니다.

● 쉘 핑크(m.b554)
○ 화이트 포스터컬러 (신한)

◄◄ 화홍 345-1호

9 프릴을 따라 그리며 작은 주름도 묘사해요.

● 브릴리언트 핑크(m.a225)

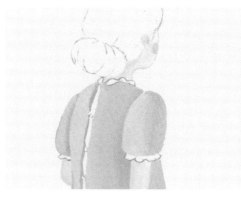

10 전체적으로 블라우스의 테두리를 따라 그리고 옷 주름을 그립니다.

참고 주름의 길이와 굵기가 다 다르게 해주세요.

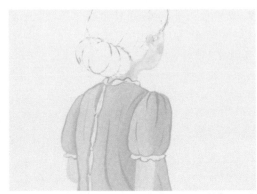

◀◀ 화홍 345-1호

11 단추는 물기 없는 붓 끝에 물감을 묻혀 콕콕 찍어 주세요.

○ 화이트 포스터컬러(신한)

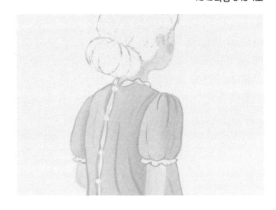

| 머리카락 그리기 |

12 머릿결을 따라 바탕색을 칠해요.

● 로우 시에나(m.a569)

참고 머리카락 결을 따라 종이의 여백을 조금씩 비워 두고 색칠하면 나중에 머릿결을 좀 더 쉽게 그릴 수 있어요.

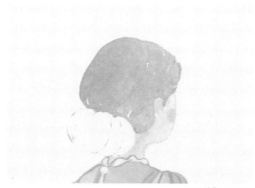

◢◣화홍 368-3호

13 호박 머리도 12와 같이 색칠합니다.

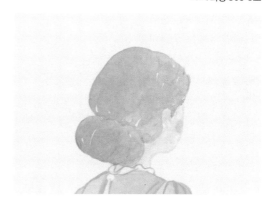

14 물감의 양을 늘려서 12~13의 색보다 두 톤 정도 진하게 명암을 넣어 줍니다.

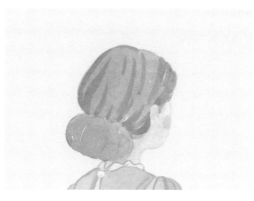

15 호박 머리도 결을 따라 명암을 넣어 줍니다.

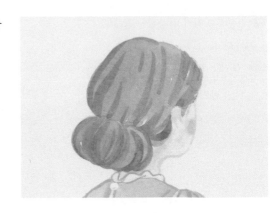

16 이마, 정수리, 목덜미, 귀 앞에 가는 잔머리를 촘촘하게 그려 줍니다.

참고 붓 끝으로 가늘게 끝이 날렵한 선으로 그려요.

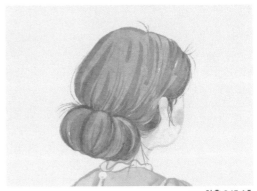

◀◀◀화홍 345-1호

17 머리핀도 색칠해요.

● 퍼머넌트 레드(m.c511)

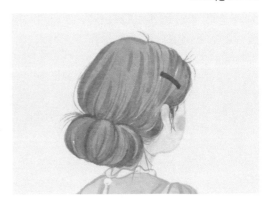

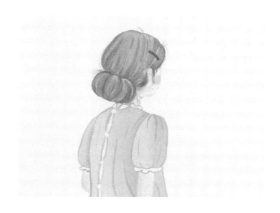

| 홍매화 그리기 |

18 두 가지 물감을 3:7의 비율로
섞어 원기둥 모양의 짧은 가지를
그려요.

● 아이보리 블랙(m.a502)
● 샙 그린(m.c534)

◀◀ 화홍 368-3호

19 18의 가지에서 오른쪽 위로 비스듬히 올라가는 긴 가지를 그립니다. 가지의 끝엔 작은 잔가지도 그려요. 끝으로 갈수록 선이 가늘어집니다.

참고 선이 매끄럽지 않게 중간중간 끊어 그어서 자연스런 가지의 굴곡을 표현해요.

◀◀ 화홍 345-1호

20 18의 가지에서 뻗어 나오는 긴 가지도 하나 더 그리고, 두 개의 가지에 잔가지를 중간중간 그려요.

참고 곡선과 직선의 비율이 적절하게 그려 주세요.

21 18~20에서 그린 가지에 겹치게 가지를 하나 더 그리고, 소녀의 바로 앞에도 작은 가지를 하나 그려요.

참고 앞서 그린 가지의 색에 물을 좀 더 섞어서 연하게 그립니다.

22 가지 끝에 동글동글한 꽃의 형태를 그리고 마르기 전에 빠르게 색칠합니다.

● 퍼머넌트 레드(m.c511)

참고 마르기 전에 칠해야만 테두리 선이 남지 않아 예뻐요.

23 허전한 곳에 짧은 가지들을 단순하게 몇 개 더 그리고, 22와 같은 방법으로 군데군데 매화를 그립니다. 이때 물의 농도를 다르게 해서 연한 색의 매화도 그려 주세요.

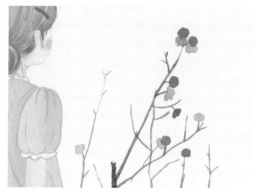

24 가지마다 매화 꽃봉오리를 작
은 점을 찍듯이 그려 주세요.

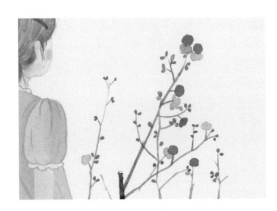

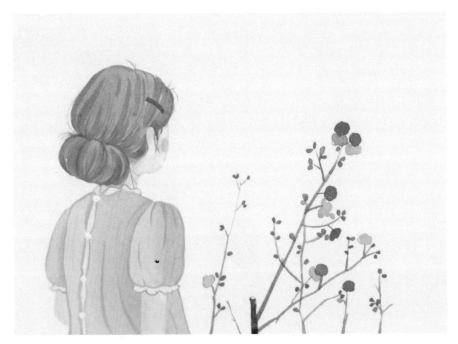

25 매화와 호박 머리 소녀 완성.

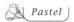

강아지풀과 단발머리 소녀

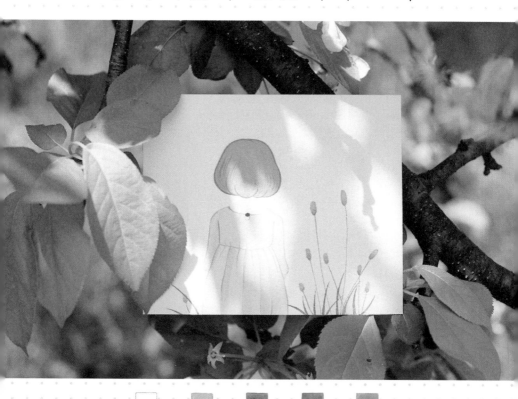

화이트
포스터컬러(신한)

퍼머넌트 옐로 딥
(m.b523)

올리브 그린
(s.420)

퍼머넌트 레드
(m.c511)

데이비스 그레이
(m.a504)

멜론 그린
(m.a593)

샙 그린
(m.c534)

오레올린
(m.c526)

어릴 때 강아지풀을 꺾어서 장난을 쳐보지 않은 사람은 별로 없을 거예요. 보들보들하면서도 탄력 있는 강아지풀로 간지럼을 태우는 장난, 다들 해보셨죠? 동그랗고 사랑스런 단발머리 소녀와 싱그럽고 귀여운 강아지풀은 서로 닮은 듯해요. 꾸미지 않은 수수한 단발머리 소녀와 길가에 옹기종기 모여서 자라나는 강아지풀은 눈에 잘 띄지 않아도 발견하면 사랑스럽죠. 은은한 연둣빛 소녀와 강아지풀을 함께 그려 볼까요?

| 피부 표현하기 |

1 53쪽을 참고해 249쪽의 밑그림을 옮겨 오고 두 가지 물감을 8:2의 비율로 섞어 따뜻한 베이지색을 만들어서 목과 살짝 보이는 손을 색칠해요.

○ 화이트 포스터컬러(신한)
● 퍼머넌트 옐로 딥(m.b523) ⊕

◀◀◀ 화홍 368-3호

2 1의 베이지색을 좀 더 진하게 해 목의 테두리와 머리카락 바로 밑에 명암을 넣어요.

○ 화이트 포스터컬러(신한)
● 퍼머넌트 옐로 딥(m.b523) ⊕
● 퍼머넌트 옐로 딥(m.b523)

| 옷 그리기 |

3 두 가지 색을 3:7의 비율로 섞
어 왼쪽 소매부터 색칠해요.

● 올리브 그린(s.420) ┄┄┄┄┄
○ 화이트 포스터컬러(신한) ┄┘ ⊕

참고 소매의 안쪽을 한 톤 더 진하게 색칠해요.

4 3과 같은 색으로 원피스의 등
을 색칠하고, 오른쪽 팔도 3과 같
은 방법으로 안쪽이 더 진하게 색
칠해요.

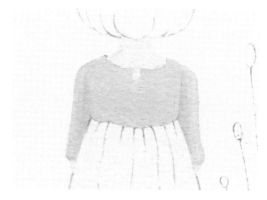

5 3에 명암을 넣었던 색보다 물
을 적게 섞어 더 진한 색으로 치마
의 주름을 따라 굵게 색칠합니다.

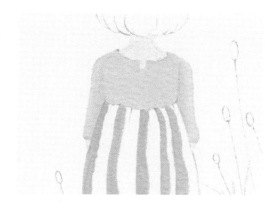

6 원피스의 등을 칠했던 색으로 치마의 밝은 부분을 색칠하는데 5 에 겹쳐서 덧칠하면 자연스러운 그러데이션 효과를 낼 수 있어요.

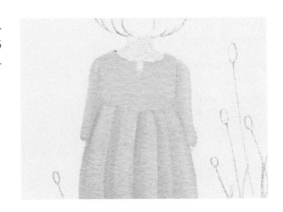

7 5의 색을 좀 더 진하게 해 원피 스의 테두리와 주름을 스케치 선 대로 따라 그려요.

● 올리브 그린(s.420)
○ 화이트 포스터컬러(신한)
● 올리브 그린(s.420)

참고 부드러운 곡선을 길이가 다양한 선으로 그리고 선의 굵기는 끝으로 갈수록 가늘게 빼 주세요.

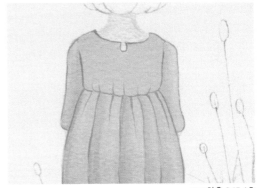

◢◣ 화홍 345-1호

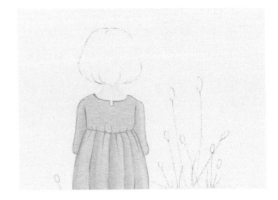

8 옷의 목둘레에 작고 동그란 단
추를 그려요.

● 퍼머넌트 레드(m.c511)

| **머리카락 그리기** |

9 두 가지 물감을 4:6의 비율로
섞어 머리카락 전체를 색칠합니다.
● 데이비스 그레이(m.a504)
○ 화이트 포스터컬러(신한)

10 머리카락 테두리를 스케치 선
대로 부드럽게 따라 그려요.

● 데이비스 그레이(m.a504)

◢◀ 화홍 345-1호

11 가늘고 부드러운 머릿결을 그
려요.

| 강아지풀 그리기 |

12 스케치 선을 따라 강아지풀의 줄기를 그려요.

● 멜론 그린(m.a593)

13 두 가지 물감을 4:6의 비율로 섞어 강아지풀을 색칠합니다.

● 멜론 그린(m.a593) ┐
◐ 오레올린(m.c526) ┘ ➕

마르기 전에 좀 더 진한 색으로 강아지풀의 아랫부분을 칠해 줍니다.

● 멜론 그린(m.a593) ┐
◐ 오레올린(m.c526) ┘ ➕
● 샙 그린(m.c534) ──── ➕

14 강아지풀의 잎들을 색칠해요.

● 샙 그린(m.c534)

(참고) 끝이 뾰족하게 선을 날리듯이 그려요.

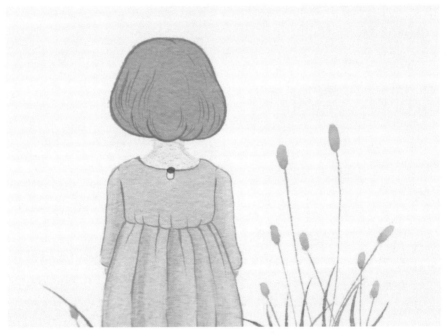

15 단발머리 소녀와 강아지풀 완성.

푸른 들꽃과 소녀

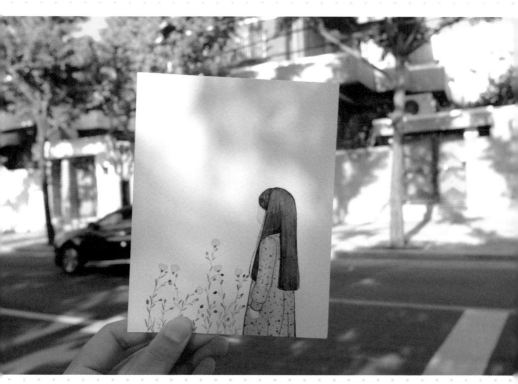

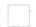
화이트
포스터컬러(신한)

잔 브릴리언트
(m.a520)

세루리안 블루
(m.c541)

오레올린
(m.c526)

퍼머넌트 옐로 딥
(m.b523)

브릴리언트 핑크
(h.a225)

퍼머넌트 레드
(m.c511)

올리브 그린
(s.420)

섀도 바이올렛
(m.c592)

피콕 블루
(m.d543)

무리 지어 피어나는 푸른 들꽃은 여리면서도 신비한 느낌을 주죠. 호수에 피어나는 새
벽 물안개를 닮은 소녀와 푸른빛을 표현해 보았어요. 청순한 푸른 들꽃은 푸른 바탕에
꽃무늬 원피스를 입은 소녀의 모습과 잘 어울리죠. 가지런하게 늘어뜨린 긴 생머리와
빈티지한 꽃무늬가 독특한 분위기를 풍겨요.

| 피부 표현하기 |

1 53쪽을 참고해 251쪽의 밑그림을 옮겨 오고 두 가지 물감을 8:2의 비율로 섞어 얼굴과 손을 색칠합니다.

○ 화이트 포스터컬러(신한)
● 잔 브릴리언트(m.a520)

살짝 구부리고 있는 손가락을 가늘게 그려 줍니다.

● 잔 브릴리언트(m.a520)

◣◀ 화홍 345-1호

| 옷 그리기 |

2 두 가지 물감을 4:6의 비율로
섞어 팔을 먼저 색칠해요.

● 세루리안 블루(m.c541)
○ 화이트 포스터컬러(신한)

참고 팔 가운데 부분을 칠할 때는 화이트를 더
많이 섞어서 밝게 표현합니다.

◄◄ 화홍 368-3호

3 2와 같은 색으로 손과 팔을 피
해서 조심조심 색칠해요.

참고 '화홍345-1호'로 손과 팔의 바깥쪽으로
테두리를 먼저 그려 놓고 색칠해요.

4 2~3과 같이 원피스의 남은 부
분들도 색칠해요. 2와 같이 원피스
의 가운데 부분을 밝게 표현해 줍
니다.

5 두 가지 물감을 4:6의 비율로
섞어 옷 전체에 점을 찍듯이 노란
꽃을 그려요.

● 오레올린(m.c526)
○ 화이트 포스터컬러(신한)

◢◀ 화홍 345-1호

6 5의 색에 다른 색을 섞어서 5
의 노란 꽃 옆에 전체적으로 점을
찍어요.

● 오레올린(m.c526)
○ 화이트 포스터컬러(신한)
● 퍼머넌트 옐로 딥(m.b523)

7 6의 색에 물감을 섞어 작은 점
을 전체적으로 찍어요.

● 오레올린(m.c526)
○ 화이트 포스터컬러(신한)
● 퍼머넌트 옐로 딥(m.b523)
● 브릴리언트 핑크(h.a225)

8 7의 색에 다른 색을 섞어 점을
찍어요.

● 오레올린(m.c526)
○ 화이트 포스터컬러(신한)
● 퍼머넌트 옐로 딥(m.b523)
● 브릴리언트 핑크(h.a225)
● 퍼머넌트 레드(m.c511)

9 두 가지 물감을 4:6의 비율로
섞어 가늘고 짧은 선으로 작은 무
늬를 전체적으로 그려요.

● 올리브 그린(s.420)
○ 화이트 포스터컬러(신한)

10 옷 전체의 테두리를 그리고 주
름도 그려 주세요.

● 섀도 바이올렛(m.c592)

참고 주름의 길이나 선의 굵기가 같지 않도록
신경 씁니다.

| 머리카락 그리기 |

11 머리카락의 테두리를 따라 그
려요.

12 머리카락 전체를 색칠해요.

◣◀ 화홍 368-3호

13 머리카락의 결대로 선을 가늘
고 길게 촘촘하게 그어 줍니다.

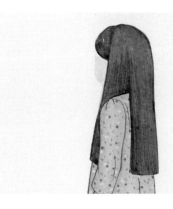

◣◀ 화홍 345-1호

14 그림과 같이 가늘게 잔머리를
그려요.

참고 얼굴의 외곽선을 잔 브릴리언트(m.a520)
로 그려서 형태가 좀 더 잘 보이게 합니다.

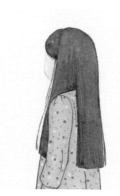

| 푸른 들꽃 그리기 |

15 소녀의 앞에 부드러운 곡선으
로 들꽃의 줄기들을 그립니다.

● 세루리안 블루(m.c541)

참고 선의 길이와 방향을 미세하게 다르게 그
려야 자연스러워요. 줄기들이 서로 겹쳐져도
자연스러워요.

130

16 15의 줄기에 잔가지들을 많이 그려 줍니다. 잔가지의 방향은 어디로든 상관없어요.

참고 줄기 끝으로 갈수록 잔가지가 짧아지게 그려요.

17 15~16의 줄기와 잔가지마다 가늘고 가느다란 잎을 그려 줍니다.

● 피콕 블루(m.d543)

주의 잎의 크기나 색의 농도는 다 달라도 괜찮아요.

18 17의 색에 물을 많이 섞어 줄기 끝마다 맑은 푸른빛의 꽃을 그려 줍니다.

참고 **꽃 그리는 법**: 물을 많이 섞어 연한 색으로 꽃의 테두리를 그리고 안을 채워 주면 돼요. 물의 양이 충분해야 그림이 말랐을 때 투명한 느낌이 든답니다.

◀◀◀ 화홍 345-1호

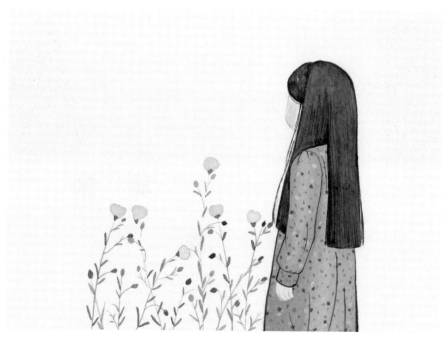

19 물감을 진하게 써서 꽃잎마다 받침을 그려 주고 잔가지 끝마다 물방을 모양의 꽃봉오리를 그려 주면 푸른 들꽃과 소녀 완성이에요.

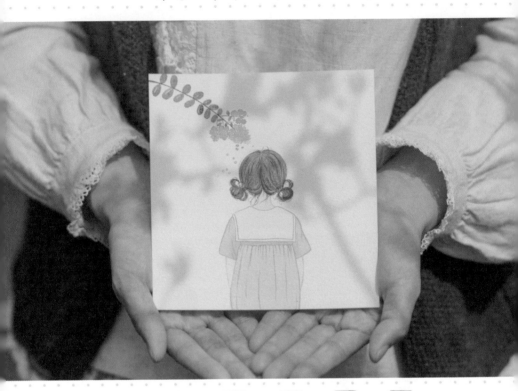

배롱나무 아래 소녀

Pastel

화이트 포스터컬러(신한)	잔 브릴리언트 (m.a520)	브릴리언트 핑크 (h.a225)	호라이즌 블루 (h.a304)	반다이크 브라운 (m.a566)	번트 시에나 (m.c564)

브라이트 오페라 (m.b551)	샙 그린 (m.c534)

초여름은 배롱나무의 계절이랍니다. 겨울과 봄이 지나는 동안 배롱나무는 아무런 생기가 없이 죽은 나무처럼 보이지만 어느 순간 고운 꽃을 한가득 피우는 배롱나무꽃은 여름을 생기 있게 빛내 주는 꽃이에요.

흐드러지게 핀 배롱나무 아래에 한 소녀가 우두커니 서 있어요. 귀엽게 묶은 머리와 연한 분홍색의 원피스가 너무 고와요.

| 피부 표현하기 |

1 53쪽을 참고해 251쪽의 밑그림을 옮겨 오고 두 가지 물감을 8:2의 비율로 섞어 목과 팔을 색칠해요.

○ 화이트 포스터컬러(신한)
● 잔 브릴리언트(m.a520)

◀◀화홍 368-3호

2 1의 색을 좀 더 진하게 해 목과 팔 안쪽에 명암을 넣어 줍니다.

○ 화이트 포스터컬러(신한)
● 잔 브릴리언트(m.a520)
● 잔 브릴리언트(m.a520)

| 옷 그리기 |

3 케이프를 색칠합니다.

○ 화이트 포스터컬러(신한)

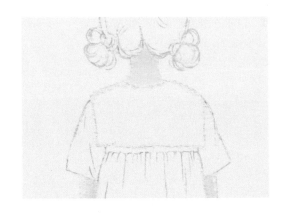

4 두 가지 물감을 6:4의 비율로 섞어 양쪽 소매를 색칠해요.

○ 화이트 포스터컬러(신한) ⎤
● 브릴리언트 핑크(h.a225) ⎦ ⊕

참고 소매의 안쪽은 화이트를 섞지 않은 브릴리언트 핑크(h.a225)만 칠해서 명암을 넣어요.

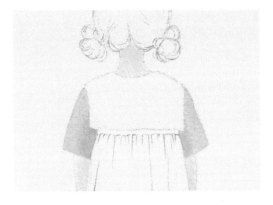

5 4와 같은 색으로 원피스의 주름 잡힌 치마를 색칠합니다.

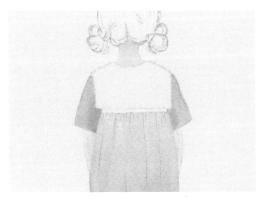

6 케이프 아랫부분을 색칠합니다.

● 브릴리언트 핑크(h.a225)

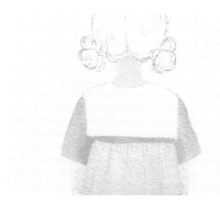

7 스케치 선을 따라 소매부터 테
두리와 주름을 그려 줍니다.

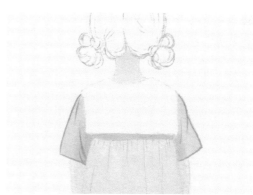

◀◀화홍 345-1호

8 남은 부분들도 7과 같이 테두
리를 잡고 주름을 그려요.

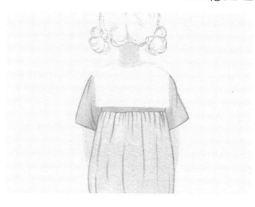

9 케이프 테두리도 따라 그려요.

참고 목과 팔도 테두리를 따라 그려서 형태가
잘 보이고, 옷의 색깔과도 잘 어우러지게 합니다.

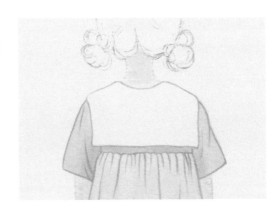

10 케이프에 형태를 따라 하늘색
선을 그어 포인트를 줍니다.

● 호라이즌 블루(h.a304)

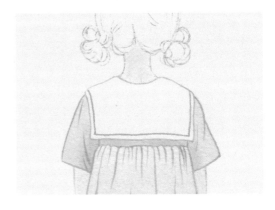

| 머리카락 그리기 |

11 물감에 물을 많이 섞어 머리카락의 바탕색을 칠해요.

● 반다이크 브라운(m.a566)

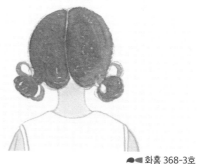

◀◀◀화홍 368-3호

12 11이 완전히 마르고 난 후 굵은 선으로 머리카락의 어두운 부분을 결대로 색칠해요.

참고 머리카락의 아래쪽 색이 더 진하게 해주세요.

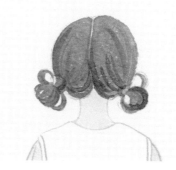

13 가는 선으로 가르마부터 시작해 양 갈래 머리까지 부드럽게 머릿결을 그려 주세요.

참고 머릿결을 그릴 때 색의 진하기는 일정하지 않게 하고, 선의 방향도 양갈래 머리의 묶인 부분으로 모이게 해줍니다.

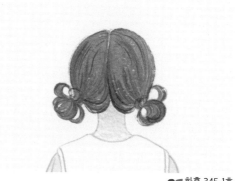

◀◀◀화홍 345-1호

138

14 정수리와 목덜미에 잔머리를
그려 줍니다.

참고 물의 양을 적게 하고 선을 최대한 가늘게
그리는 게 중요해요. 꼬부랑한 선들을 몇 개 그
려 주면 사랑스러운 느낌이 들어요.

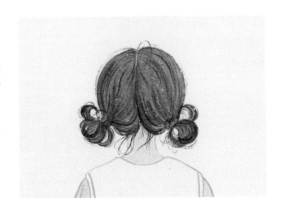

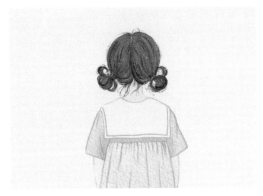

| 배롱나무 그리기 |

15 소녀의 머리 위로 비스듬히 떨어지는 배롱나무 가지를 곡선으로 그립니다.

● 번트 시에나(m.c564)

주의 가지의 끝을 가늘게 그려요.

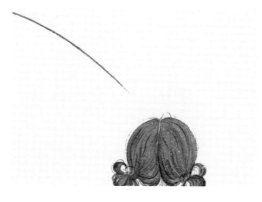

16 15의 가지 끝에 잔가지를 양쪽으로 그려요. 길이와 간격을 맞춰주세요.

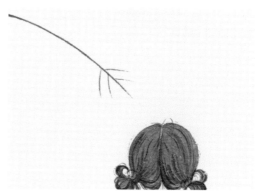

17 두 가지 물감을 7:3의 비율로 섞고 물의 양을 충분히 써서 줄기의 끝에 점을 찍듯이 배롱나무꽃을 표현합니다.

● 브릴리언트 핑크(h.a225)
● 브라이트 오페라(m.b551)

참고 끝이 모이듯이 마무리하고 떨어지는 작은 꽃잎들을 아래로 몇 개 그려요.

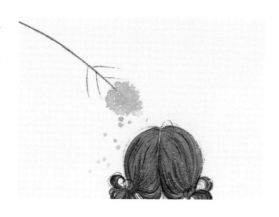

18 다른 잔가지에도 17과 같이 꽃
을 그려요.

참고 꽃의 크기는 17보다 작게 그려요.

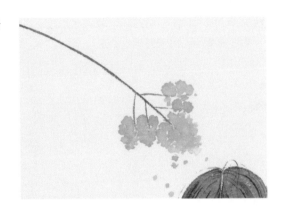

19 나뭇잎의 테두리를 먼저 그리
고 속을 채웁니다.

● 샙 그린(m.c534)

20 나뭇잎 가운데 줄기 부분은 채
우지 않고, 종이의 흰 여백으로 남
겨 둡니다.

21 뒤쪽으로 갈수록 나뭇잎의 크기가 커지게 줄기마다 나뭇잎을 그려요.

참고 잔가지에는 작은 나뭇잎을 그려요.

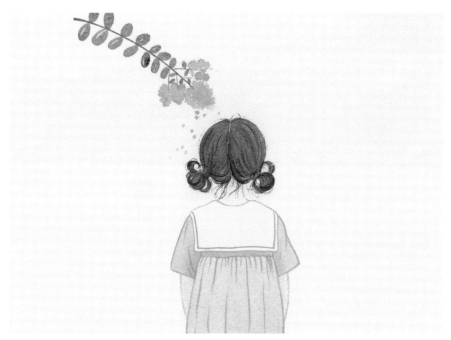

22 배롱나무 아래 소녀 완성이에요.

몬스테라와 단발머리소녀

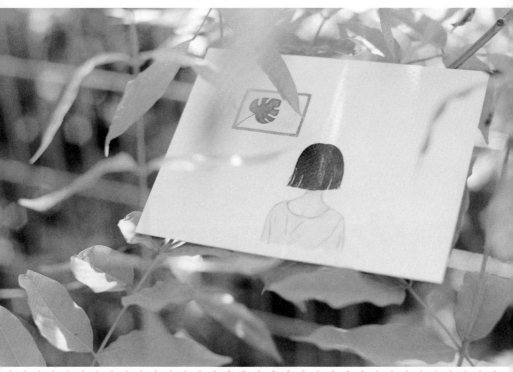

잔 브릴리언트
(m.a520)

비리디안
(m.c536)

데이비스 그레이
(m.a504)

아이보리 블랙
(m.a502)

커다란 이파리가 시원한 느낌을 주는 몬스테라는 그림이나 사진, 화분으로도 인기가
많은 식물이죠. 하얀 벽에 걸린 선명한 푸른 잎과 까만 머리카락의 뒷모습이 단정하게
잘 어울린답니다.
짙은 녹색의 몬스테라 그림을 바라보는 소녀의 뒷모습이 깊은 생각에 잠긴 듯해요. 몬
스테라 액자와 옷의 주름에 신경 쓰며 그려 보아요.

| 피부 표현하기 |

1 53쪽을 참고해 253쪽의 밑그림을 옮겨 오고 물감에 물을 많이 섞어 목과 어깨까지 색칠해요.

● 잔 브릴리언트(m.a520)

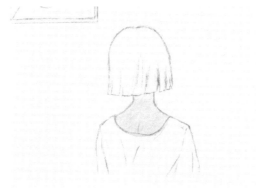

◤◀ 화홍 368-3호

2 1이 다 마르고 나면 테두리를 그리고, 목과 오른쪽 어깨에 명암을 넣어요.

참고 1과 같은 색이지만 물감의 양을 더 늘려서 조금 더 진하게 칠합니다.

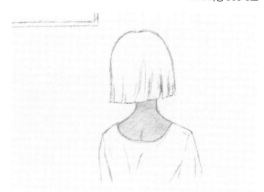

◤◀ 화홍 345-1호

| 옷 그리기 |

3 물감과 물을 2:8의 비율로 섞어 옷 전체를 연하게 색칠해요.

● 비리디안(m.c536)

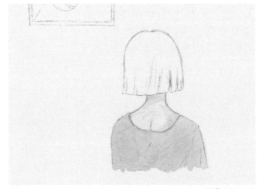

◀◀ 화홍 368-3호

4 3이 완전히 마르고 나서 스케치 선을 따라 옷의 주름과 테두리 선을 그어요.

참고 붓 끝은 세우고 선의 굵기는 강약 조절을 하며 그어요.

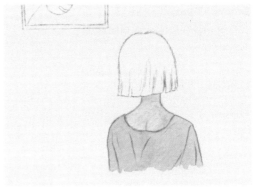

◀◀ 화홍 345-1호

| 머리카락 그리기 |

5 머리카락 윤곽선 전체를 따라 그려요.

● 아이보리 블랙(m.a502)

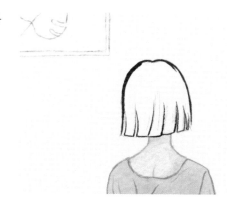

6 머리카락 아랫부분에는 흰 여백을 미세하게 비워 두며 색칠해서 머리카락을 여러 덩어리로 나눠 주세요.

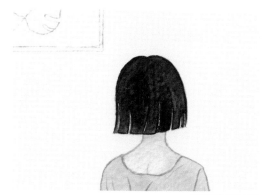

◀◀ 화홍 368-3호

7 머리카락 끝부분 위주로 가는 선을 많이 그어서 머릿결을 표현합니다.

참고 살짝 뻗치는 잔머리를 포인트로 그려요.

◀◀ 화홍 345-1호

| 몬스테라 액자 그리기 |

8 초록색에 물을 많이 섞어 바탕
색을 칠하고, 바탕이 마르고 나면
몬스테라 테두리를 따라 그려요.

● 비리디안(m.c536)

참고 몬스테라 테두리는 바탕과 같은 색이지
만 물감의 양을 더 늘려서 조금 더 진하게 칠합
니다.

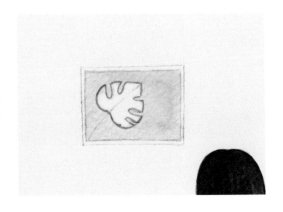

9 몬스테라를 깔끔하게 색칠하
고 줄기도 그려 줍니다.

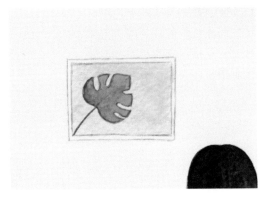

10 액자 프레임을 색칠해요.

● 데이비스 그레이(m.c536)

참고 톤이 일정하지 않아도 괜찮아요.

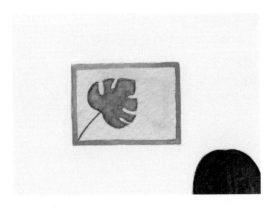

11 몬스테라와 단발머리 소녀 완성.

능소화와 소녀

Pastel

잔 브릴리언트
(m.a520)

라일락
(m.a558)

로우 시에나
(m.a569)

번트 엄버
(m.b570)

그리니시 옐로
(s.246)

샙 그린(m.c534)

퍼머넌트 옐로 딥
(m.b523)

옐로 오렌지
(m.a518)

능소화의 부드러운 색감은 무더운 여름날에 큰 위안이 되죠. 길을 걷다 능소화가 드리워진 담장을 발견하면 꼭 그 앞에서 사진을 찍게 돼요. 연보랏빛 옷을 입은 소녀는 땋은 머리에 고운 능소화 한 송이를 꽂고 있네요.

| 피부 표현하기 |

1 53쪽을 참고해 253쪽의 밑그림을 옮겨 오고 머리카락과 꽃을 피해 목덜미를 색칠합니다.

● 잔 브릴리언트(m.a520)

◣◀ 화홍 368-3호

| 옷 그리기 |

2 물감과 물을 1:9의 비율로 섞어 아주 연하게 소녀의 티셔츠를 색칠합니다.

● 라일락(m.a558)

3 2가 완전히 마르고 나면 2보다 물을 조금만 묻혀 진하게 테두리 선을 그려 주세요.

| 머리카락 그리기 |

4 물감과 물을 1:9의 비율로 섞어 머리카락을 색칠해요. 많은 머리는 한 면씩 건너뛰어 군데군데 색칠해요.

● 로우 시에나(m.a569)

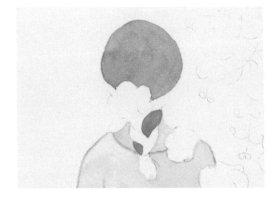

5 4가 다 마르고 나면 남은 머리카락도 같은 색으로 칠해요.

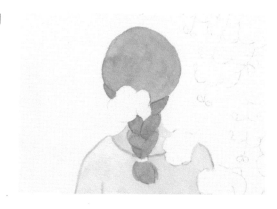

6 잔머리를 전체적으로 그리고 물을 조금만 묻혀 한 톤 더 진하게 뒤통수에 머릿결을 표현합니다.

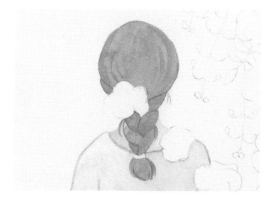

7 머리끈을 칠해요.
● 번트 엄버(m.b570)

◄◄ 화홍 345-1호

| 능소화 그리기 |

8 스케치 선을 따라 꽃줄기를 모두 그립니다.

9 줄기 끝에 있는 둥근 봉오리만 빼고 모든 봉오리를 줄기와 같은 색으로 색칠합니다.

● 그리니시 옐로(s.246)

◣◗ 화홍 368-3호

10 줄기 끝의 봉오리를 색칠합니다.

● 옐로 오렌지(m.a518)

◣◗ 화홍 368-3호

11 능소화는 1/2정도만 색칠해요.

12 11이 마르기 전에 재빨리 짙은
노란색을 섞어 자연스럽게 두 색
이 번지게 해줍니다.

● 퍼머넌트 옐로 딥(m.b523)

13 다른 꽃들도 11~12와 같은 방법으로 칠해 주세요.

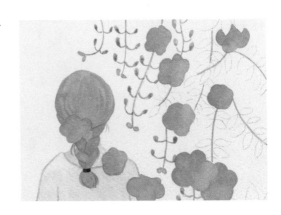

14 스케치 선을 따라 이파리의 테두리를 그려요.

● 샙 그린(m.c534)

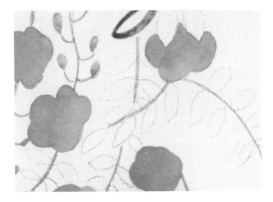

15 14의 이파리를 색칠해요.

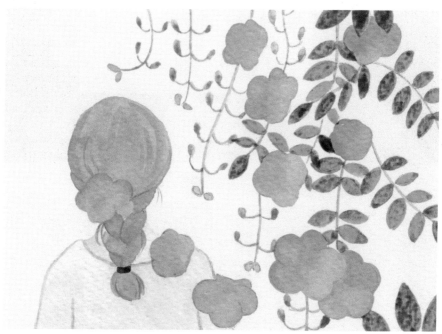

16 남은 이파리들도 14~15와 같은 방법으로 색칠해요. 꽃을 조금씩 다른 농도로 색칠하는 게 더 자연스러워요. 한여름의 능소화와 소녀 완성입니다.

솜사탕 꽃송이 소녀

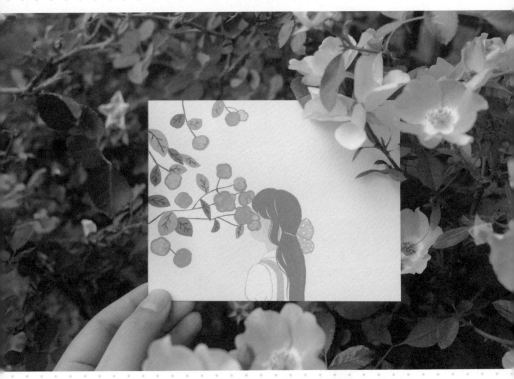

쉘 핑크
(m.b554)

화이트
포스터컬러(신한)

올리브 그린
(s.420)

반다이크 브라운
(m.a566)

데이비스 그레이
(m.a504)

브릴리언트 핑크
(h.a225)

차분한 갈색 머리를 분홍 리본으로 묶은 소녀의 옆모습이에요. 분홍색 꽃, 분홍 리본이
귀여워요. 탐스러운 솜사탕 꽃송이에 가려진 소녀의 표정은 어떨까요?

| 피부 표현하기 |

1 53쪽을 참고해 255쪽의 밑그림을 옮겨 오고, 머리카락과 겹치지 않도록 물을 많이 섞어 얼굴과 목을 색칠해요.

● 쉘 핑크(m.b554)

◀◀ 화홍 368-3호

| 옷 그리기 |

2 멜빵끈을 제외하고 옷 전체를 흰색으로 칠해요.

○ 화이트 포스터컬러(신한)

3 붓 끝으로 소매의 테두리 선을 가늘게 따라 그리고 주름도 두 개 그려요.

● 데이비스 그레이(m.a504)

◀◀ 화홍 345-1호

4 옷깃도 3과 같이 따라 그려요.

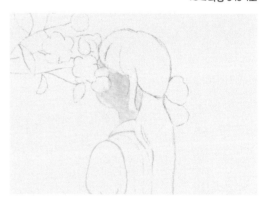

5 두 가지 물감을 8:2의 비율로 섞어 멜빵끈을 깔끔하게 색칠해요.

● 브릴리언트 핑크(h.a224)
○ 화이트 포스터컬러(신한)

| 리본 그리기 |

6 5와 같은 색으로 리본을 색칠
해요.

◀◀ 화홍 368-3호

7 붓에 물기를 없애고 붓 끝으로
리본에 작은 점을 콕콕 찍어 물방
울무늬를 만들어 줍니다.

◀◀ 화홍 345-1호

8 3과 같이 리본의 테두리를 따
라 그려요.

● 데이비스 그레이(m.a504)

| 머리카락 그리기 |

9 두 가지 물감을 7:3의 비율로
섞어 테두리 선을 따라 그려요.

● 반다이크 브라운(m.a566)
○ 화이트 포스터컬러(신한)

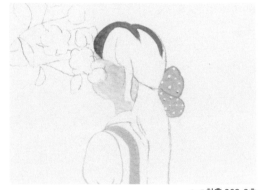

◀◀ 화홍 368-3호

10 스케치 선이 있는 부분은 가는
선을 하얗게 남기며 옆머리와 뒤
통수도 색칠해 주세요.

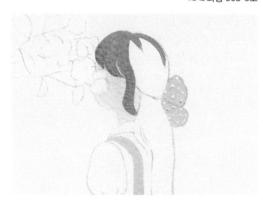

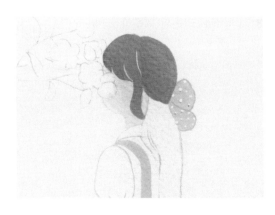

11 9~10과 같은 방법으로 남은 머리카락을 색칠합니다.

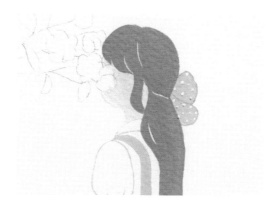

12 부드러운 곡선으로 흘러내리는 잔머리를 그려요.

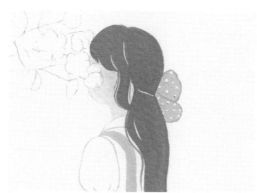

◣◀화홍 345-1호

| 꽃 그리기 |

13 붓끝으로 가늘게 꽃줄기를 따라 그려요.

● 올리브 그린(s.420)

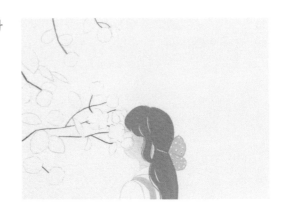

14 두 가지 물감을 7:3의 비율로 섞어 군데군데 이파리를 색칠해 줍니다. 다시 두 물감을 6:4의 비율로 섞어 남은 이파리들을 색칠합니다.

● 올리브 그린(s.420)
○ 화이트 포스터컬러(신한)

◀◀ 화홍 368-3호

15 이파리의 중간에 잎맥을 그리고, 양쪽으로 어긋나게 짧은 선도 그려 주세요.

● 올리브 그린(s.420)

꽃은 같은 색으로 칠하되, 물의 양을 조절해 다양한 톤으로 색칠합니다.

● 브릴리언트 핑크(h.a225)

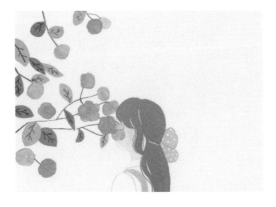

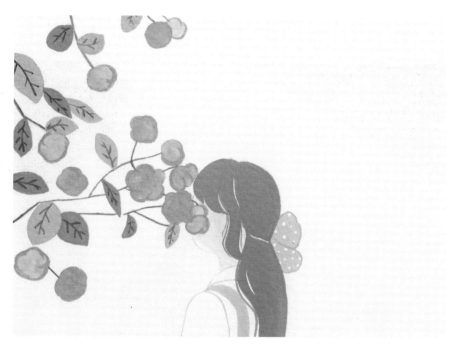

16 물의 양을 줄여 진한 색으로 꽃의 테두리를 따라 그려 주세요. 너무 깔끔하지 않아도 되니 꽃의 형태를 살려 주는 정도로만 그려요. 솜사탕 꽃송이 소녀 완성입니다.

● 브릴리언트 핑크(h.a225)

3.
선명한 색의 소녀

———

그림을 그리다 보면 가끔은
선명한 원색을 쓰고 싶을 때가 있죠.
생생하고 강한 색채들에 마음이 끌릴 때
곱고 선명한 색으로 꽃과 소녀의 옷을 표현해 보았어요.
진한 노랑과 빨강, 파랑, 초록색까지
네 가지 선명한 색의 꽃, 식물과 소녀를 함께 그렸어요.
진노랑의 '골든 볼과 노란 드레스의 소녀',
붉은 '하이페리쿰과 경단 머리 소녀',
'파란 안개꽃을 든 소녀',
진한 초록의 싱그러움까지 담은 '청귤 나뭇가지와 소녀',
진한 빨강과 초록의 '장미 넝쿨 아래 소녀',
짙은 파란색의 모자가 예쁜 '빵모자 소녀'까지
6가지 선명한 색의 소녀를 만나 보세요.

 Vivid

골든 볼과 노란 드레스의 소녀

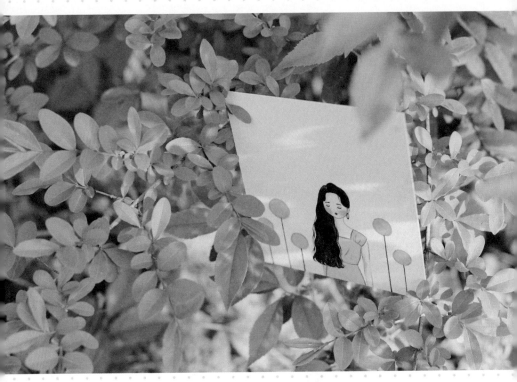

잔 브릴리언트
(m.a520)

퍼머넌트 옐로 딥
(m.b523)

옐로 오렌지
(m.a518)

아이보리 블랙
(m.a502)

퍼머넌트 로즈
(m.e512)

번트 시에나
(m.c564)

올리브 그린
(s.420)

색 중에는 다양한 노란색이 있지만 저는 샛노란 개나리색을 참 좋아해요. 쨍하고 노란 빛이 나는 것 같거든요. 드라이플라워로 자주 만나게 되는 골든 볼은 한두 송이만 꽂아 놓아도 귀여운 노란 구슬처럼 그 자리를 밝혀 주죠. 이번 그림은 제가 사랑하는 노란색을 한가득 써서 표현해 보려고 해요. 긴 웨이브 머리와 노란 드레스를 입은 화려한 소녀의 모습이 금빛 골든 볼과 함께 빛나는 듯해요.

| 피부 표현하기 |

1 53쪽을 참고하여 255쪽의 밑그림을 그리고, 물감에 물을 많이 섞어서 얼굴, 목, 팔을 색칠합니다.

● 잔 브릴리언트(m.a520)

마르기 전에 두 볼과 목, 팔 안쪽을 칠해 명암을 넣어요.

● 퍼머넌트 옐로 딥(m.b523)

◀◀ 화홍 368-3호

2 두 볼을 동그랗게 덧칠하고 이마, 귀도 살짝 칠하고 1의 목과 팔에도 한 번 더 명암을 넣어요.

● 옐로 오렌지(m.a518)

| 얼굴 그리기 |

3 눈두덩이를 볼록하게 색칠해요.

● 옐로 오렌지(m.a518)

◀◀◀ 화홍 345-1호

4 눈썹과 감은 눈을 연필 선대로
따라 그려요.

● 아이보리 블랙(m.a502)

주의 물이 많으면 선이 굵게 나올 수 있으니 조
심하세요.

5 입술을 색칠해요.

● 퍼머넌트 레드(m.c511)

| 귀걸이와 옷 그리기 |

6 가는 링 귀걸이를 선으로만 따라 그립니다.

● 번트 시에나(m.c564)

7 드레스 전체를 색칠해요.

● 퍼머넌트 옐로 딥(m.b523)

◀◀ 화홍 368-3호

8 드레스의 테두리와 주름을 따라 그리고, 얼굴선, 목, 팔의 외곽선을 따라 그립니다.

● 옐로 오렌지(m.a518)

◀◀ 화홍 345-1호

| 머리카락 그리기 |

9 피부와 옷이 만나는 안쪽의 머리카락 테두리를 따라 그려요.

● 아이보리 블랙(m.a502)

10 머리카락 전체를 색칠해요.

◀◀ 화홍 368-3호

11 앞머리의 머리카락은 부드러운 곡선으로 아주 가늘게 그려요.

참고 선의 방향은 가르마부터 시작해서 바깥쪽으로 그립니다.

◀◀ 화홍 345-1호

12 머리끝의 웨이브는 안쪽으로
부드럽게 말리게 그려요.

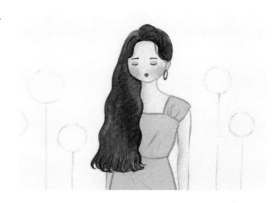

13 길게 늘어뜨린 머리카락의 양
쪽에 잔머리를 몇 가닥 그려요.

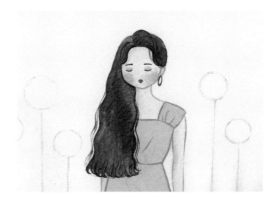

| 골든 볼 그리기 |

14 동그란 달과 같은 골든 볼의 꽃잎을 색칠합니다.

● 퍼머넌트 옐로 딥(m.b523)

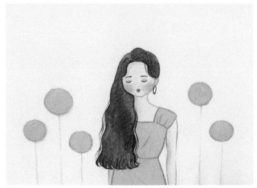

◀◀ 화홍 368-3호

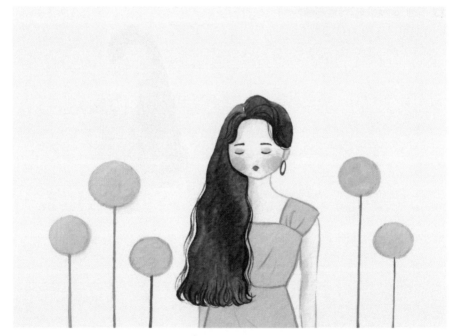

15 골든 볼의 줄기를 곧게 그리면 골든 볼과 노란 드레스의 소녀 완성!

● 올리브 그린(s.420)

◀◀ 화홍 345-1호

 ·Vivid·

하이페리쿰과 경단 머리 소녀

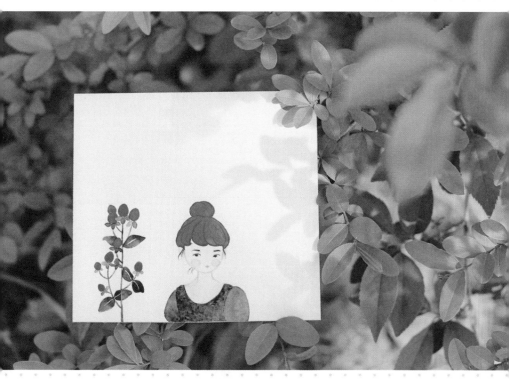

브릴리언트 핑크
(h.a225)

반다이크 브라운
(m.a566)

후커스 그린
(m.b535)

세루리안 블루
(m.c541)

로즈 매더
(m.e513)

번트 엄버
(m.b570)

하이페리쿰의 귀여운 물방울 모양 꽃봉오리가 예뻐요. 처음 봤을 때 뭐 이렇게 귀여운 꽃이 다 있나 하고 감탄을 했던 꽃이기도 해요. 열매처럼도 꽃처럼도 보이는 동글동글한 꽃망울은 여러 가지 색이 있는데 저는 붉은 색을 선택했어요.
소녀의 뾰로통한 표정과 꽃과 같은 색의 머리가 포인트랍니다. 머리 모양도 꽃과 닮았죠?

| 피부 표현하기 |

1 53쪽을 참고해 255쪽의 밑그림을 옮겨오고 물감에 물을 많이 섞어서 얼굴 전체와 목까지 색칠해요.

● 브릴리언트 핑크(h.a225)

◢◢◤ 화홍 368-3호

2 1보다 조금 더 진하게 덧칠하여 두 볼을 동그랗게 그려 주고, 귀와 목에 명암을 넣어요.

참고 얼굴선과 목선을 같은 색으로 따라 그려 줍니다.

◢◢◤ 화홍 345-1호

| 얼굴 그리기 |

3 그림과 같이 눈썹을 그려요.

● 반다이크 브라운(m.a566)

4 눈매를 따라 그리고 눈동자를 작고 동그랗게 색칠해요.

5 입술을 색칠해요.

● 브릴리언트 핑크(h.a225)

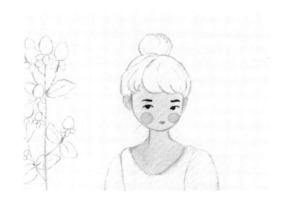

| 옷 그리기 |

6 두 가지 물감을 7:3의 비율로 섞어 짙은 풀색을 만들어 블라우스를 색칠해요.

● 후커스 그린(m.b535)
● 세루비안 블루(m.c541)

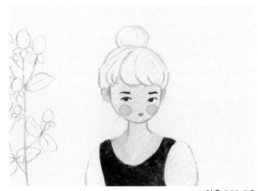

◄◄◄ 화홍 368-3호

7 짙은 초록색으로 봉긋한 소매를 칠해요.

● 후커스 그린(m.b535)

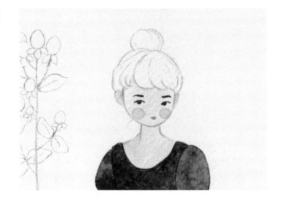

| 머리카락 그리기 |

8 물은 조금 적게, 물감을 조금 많이 써서 앞머리의 테두리 선을 먼저 그려요.

● 로즈 매더(m.e513)

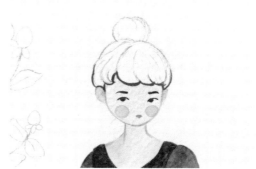

◄◄◄ 화홍 345-1호

9 머리카락 전체를 색칠합니다.

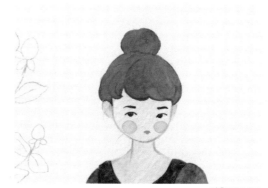

◄◄◄ 화홍 368-3호

10 9보다 물을 적게 써서 머리카락의 결을 그리고, 양쪽 귀와 목 뒤에 가느다란 잔머리도 그려 주세요.

◄◄◄ 화홍 345-1호

| 하이페리쿰 그리기 |

11 직선과 곡선을 이용해 가지를 그려요.

● 번트 엄버(m.b570)

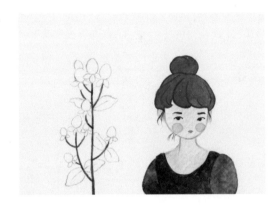

12 꽃들을 색칠해요.

● 로즈 매더(m.e513)

(참고) 꽃마다 색의 농도가 달라도 괜찮아요.

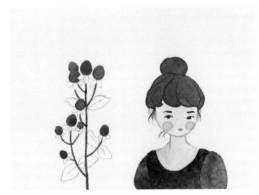

13 두 가지 물감을 7:3의 비율로 섞어서 이파리들을 색칠합니다.

● 후커스 그린(m.b535)
● 세루비안 블루(m.c541)

(주의) 이파리 가운데는 세로로 가늘게 공간을 비워 두고 칠해요.

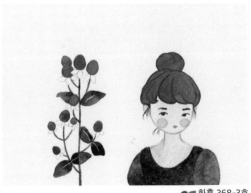

◀◀ 화홍 368-3호

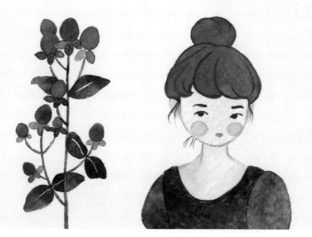

14 꽃받침을 색칠하면 하이페리쿰과 경단 머리 소녀 완성이에요.

● 후커스 그린(m.b535)

주의 꽃이랑 꽃받침의 색깔이 서로 섞이지 않게 조심합니다.

◀◀ 화홍 345-1호

 Vivid

파란 안개꽃을 든 소녀

브릴리언트 핑크
(h.a225)

데이비스 그레이
(m.a504)

울트라 마린
(m.b545)

퍼머넌트 로즈
(m.e512)

샙 그린
(m.c534)

세루리안 블루
(m.c541)

파란 안개꽃을 들고 빨간 플랫 슈즈를 신은 소녀랍니다. 소녀의 원피스 자락부터 표현
해서 신비한 느낌을 주었어요. 안개꽃 한 다발을 들고 누구를 기다리는 걸까요?
여러 색의 안개꽃이 있지만 파란 안개꽃은 특히 맑고 투명한 느낌이 들어요. 풍성한 안
개꽃 다발과 앞코가 동그란 플랫 슈즈를 잘 어울리게 표현해 보아요.

| 피부 표현하기 |

1 53쪽을 참고해 257쪽의 밑그림을 옮겨 오고 물감에 물을 많이 섞어 아주 연한 색으로 살짝 보이는 손가락과 다리를 색칠해요.

● 브릴리언트 핑크(h.a225)

◀◀ 화홍 368-3호

2 1보다 농도를 진하게 해서 손가락, 다리의 테두리 선을 그려 줍니다.

◀◀ 화홍 345-1호

| 옷 그리기 |

3 물감과 물을 2:8의 비율로 섞어 은은하게 소매를 색칠합니다.

● 데이비스 그레이(m.a504)

◀◀◀화홍 368-3호

4 3의 소매 테두리를 따라 덧그리고 주름도 몇 개 그려 주세요.

5 물감과 물을 1:9의 비율로 섞어 치마 전체를 엷게 색칠합니다.

● 울트라 마린(m.b545)

6 치마의 테두리를 진하게 그리고
치마 가운데에 선을 그려 줍니다.

● 데이비스 그레이(m.a504)

▰◀ 화홍 345-1호

7 소매 끝을 색칠해요.

● 퍼머넌트 로즈(m.e512)

8 구두의 테두리를 따라 그리고
꼼꼼히 색칠해요.

| 파란 안개꽃 그리기 |

9 꽃다발의 가지들을 소매에서
부터 퍼져 나오듯이 촘촘하게 많
이 그리고, 가지마다 길이가 다른
잔가지들을 그립니다.

● 샙 그린(m.c534)

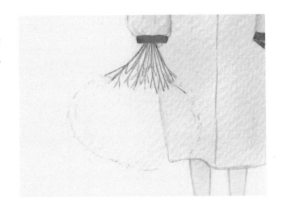

10 9와 같은 방향으로 꽃다발의
바깥쪽으로 가지들을 드문드문 그
려 주세요.

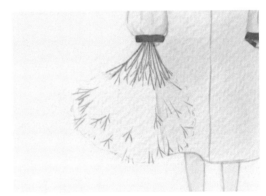

11 콕콕 점을 찍듯이 몽글몽글한
안개꽃 꽃송이들을 많이 그려 줍
니다.

● 세루리안 블루(m.c541)

참고 꽃송이의 크기와 색의 농도가 다양하게
그려요.

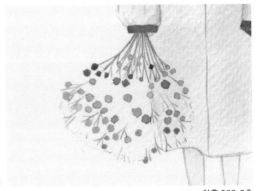

◢◀ 화홍 368-3호

12 꽃다발의 바깥쪽으로 갈수록
꽃송이의 크기가 작아지고 색도
흐려지게 해주세요.

참고 흰 여백이 거의 없게 되도록 빼곡히 많이
그려야 풍성한 안개 꽃다발이 돼요.

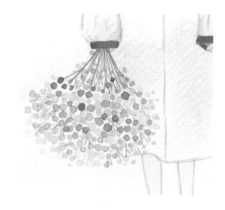

13 연한 색의 꽃송이들만 가운데
작은 점을 톡 찍어 주세요.

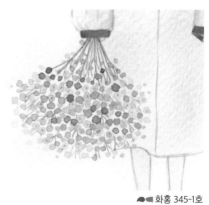

◢◀ 화홍 345-1호

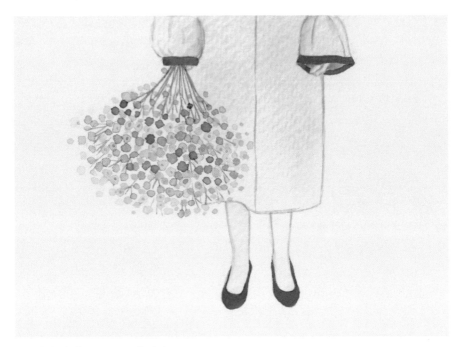

14 파란 안개꽃을 든 소녀 완성.

Vivid

청귤 나뭇가지와 소녀

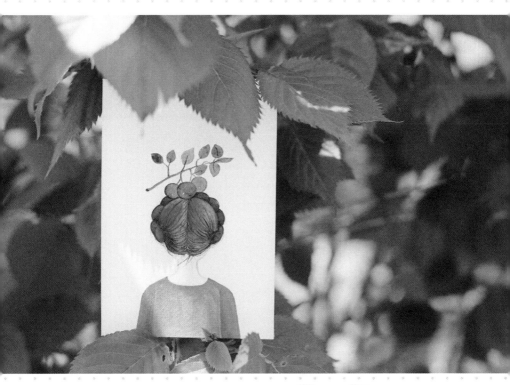

잔 브릴리언트
(m.a520)

퍼머넌트 옐로 딥
(m.b523)

멜론 그린
(m.a593)

후커스 그린
(m.b535)

올리브 그린
(m.c534)

번트 시에나
(m.c564)

반다이크 브라운
(m.a566)

동그란 청귤이 달린 나뭇가지를 머리 위에 올리고 있는 엉뚱한 듯 귀여운 소녀의 뒷모습이에요. 제주도에 갔을 때 본 청귤나무가 기억에 오랫동안 남아서 그리게 되었어요. 초록 잎과 초록 열매는 싱그럽고 신선한 느낌을 주는 것 같아요. 곱게 땋아 올린 머리에 청귤 가지를 장식한 소녀는 장난꾸러기일까요? 푸릇푸릇한 청귤의 선명한 색을 잘 살려서 그려 보아요.

| 피부 표현하기 |

1 53쪽을 참고해 259쪽의 밑그림을 옮겨 오고 두 가지 물감을 7:3의 비율로 섞고 물의 양을 많이 써서 머리 밑에서 목까지 점점 연해지게 색칠합니다.

● 잔 브릴리언트(m.a520)
● 퍼머넌트 옐로 딥(m.b523)

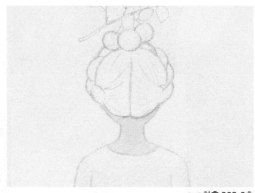

◄◄ 화홍 368-3호

2 1과 같은 색으로 물감의 양은 많이 물은 적게 써서 테두리 선을 그려 줍니다.

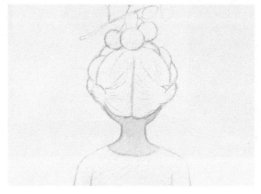

| 옷 그리기 |

3 두 가지 물감을 4:6의 비율로
섞어 진하게 전체를 색칠해요.

● 멜론 그린(m.a593)
● 후커스 그린(m.b535)

(참고) 물을 많이 쓰지 않고 조금 뻑뻑하게 색칠
했어요. 양쪽 팔 안쪽은 후커스 그린(m.b535)
을 더 많이 섞어서 색칠합니다.

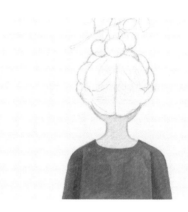

| 청귤 가지 그리기 |

4 줄기와 잔가지를 색칠해요.

● 올리브 그린(s.420)

(참고) 잔가지는 줄기보다 선이 가늘게 합니다.

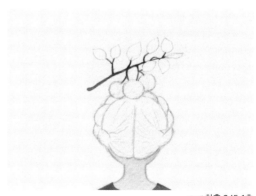

◀◀ 화홍 345-1호

| 옷 그리기 |

5 물감과 물을 충분히 써서 청귤을 색칠해요.

● 후커스 그린(m.b535)

`참고` 종이의 흰 여백을 조금 비워 둡니다.

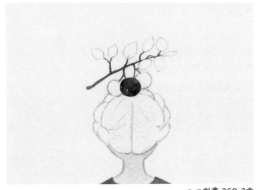

◀◀ 화홍 368-3호

6 다른 두 개의 청귤도 5와 같은 방법으로 색칠하지만, 물감의 양을 줄여서 조금 연하게 색칠해요.

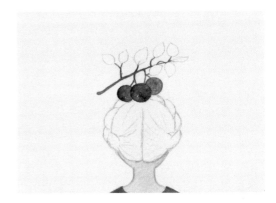

7 이파리들을 하나하나 색칠해요. 이파리마다 물과 물감의 양을 달리해서 색의 농도가 다양하게 색칠해요.

● 샙 그린(m.c534)

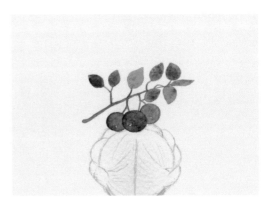

8 이파리가 다 마르고 나면 가운데 선을 그어 주고, 청귤 가지 끝에 점을 찍어 가지의 굵기를 표현합니다.

● 후커스 그린(m.b535)

◢◣ 화홍 345-1호

| 머리카락 그리기 |

9 땋아 올린 머리카락의 밝은 부분을 먼저 색칠합니다.

● 번트 시에나(m.c564)

물감이 마르기 전에 어두운 머리 안쪽도 색칠합니다.

● 반다이크 브라운(m.a566)

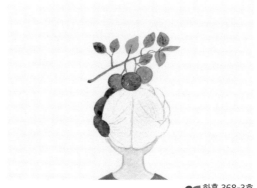

◢◣ 화홍 368-3호

10 반대쪽도 9와 같이 색칠합니다.

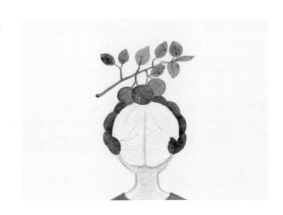

11 뒤통수 윗부분을 물을 많이 써서 색칠합니다.

● 번트 시에나(m.c564)

마르기 전에 아랫부분도 색칠합니다.

● 반다이크 브라운(m.a566)

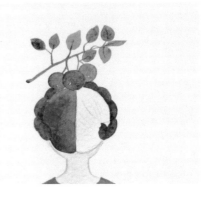

12 11과 같이 반대쪽도 색칠해요.

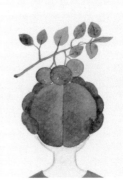

13 부드러운 곡선으로 머릿결을 그려 줍니다. 가르마부터 시작해 땋은 부분까지 이어지게 그려요.

● 반다이크 브라운(m.a566)

참고 선이 쭉 이어지는 것보다는 중간중간 띄어 긋는 게 자연스러워요.

14 반대쪽도 13과 같이 머릿결을 그려요.

참고 청귤 바로 밑에도 같은 색으로 명암을 넣어요.

15 땋은 머리는 한 칸씩 테두리를 따라 그리고 아랫부분에만 명암을 넣듯이 머릿결을 그려요.

16 물을 적게 쓰고 물감을 많이 써서 전체적으로 촘촘하게 머릿결을 그려 줍니다.

참고 가르마 부분은 더 촘촘하게 많이 그려 줍니다.

17 목덜미 위로 날리는 잔머리를 그리고, 땋은 머리 주변에도 가느다란 잔머리를 그립니다. 잔머리는 그림과 같이 자연스럽게 겹치게 그려 주세요.

● 번트 시에나(m.c564)

참고 붓은 '화홍 345-1호' 하나로만 쓰고 손힘을 조절하며 다양한 굵기의 선을 그려요.

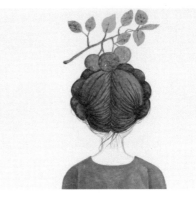

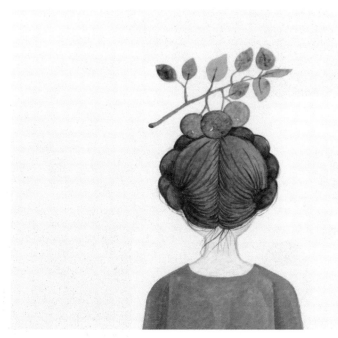

18 청귤 나뭇가지와 소녀 완성.

장미 넝쿨 아래 소녀

브릴리언트 핑크
(h.a225)

잔 브릴리언트
(m.a520)

번트 엄버
(m.b570)

로즈 매더
(m.e513)

화이트
포스터컬러(신한)

네이플즈 옐로
(m.a527)

반다이크 브라운
(m.a566)

후커스 그린
(m.b535)

퍼머넌트 로즈
(m.e512)

비리디안
(m.c536)

데이비스 그레이
(m.a504)

화사한 장미 넝쿨 아래에서 행복한 생각에 잠긴 듯한 속눈썹이 길고 예쁜 소녀의 모습을 그려 보아요. 한여름 오후의 햇볕은 너무 뜨겁지만 예쁜 장미와 함께라면 조금은 즐거울 듯해요. 선명한 빨강과 초록색의 '장미 넝쿨 아래 소녀'입니다.

| 피부 표현하기 |

1 53쪽을 참고해 259쪽의 밑그
림을 옮겨 오고 물을 많이 섞어 얼
굴, 목, 손, 팔꿈치까지 연하게 피
부 전체를 색칠합니다.

● 브릴리언트 핑크(h.a225)

◀◀ 화홍 368-3호

2 1의 색에 다른 색을 5:5의 비율
로 섞어 얼굴을 받치고 있는 손과
목에 명암을 넣어요.

● 브릴리언트 핑크(h.a225)
● 잔 브릴리언트(m.a520)

3 2와 같은 색으로 동그랗게 두
볼을 칠하고, 팔꿈치도 동그랗게
색칠해 주세요.

| 얼굴 그리기 |

4 감은 두 눈을 가느다랗게 따라 그린 후 속눈썹을 몇 가닥 그려 주세요.

● 번트 엄버(m.b570)

◀◀ 화홍 345-1호

5 물을 적게 쓰고 붓끝으로 최대한 가늘게 스케치 선을 따라 귀엽게 웃고 있는 입술을 그려요.

● 로즈 매더(m.e513)

참고 입술을 그린 후 붓을 물에 씻고 물기를 거의 다 닦아 낸 상태로 입술 선을 한번 문질러 주세요. 그러면 오른쪽 그림과 같이 자연스럽게 번지는 느낌이 나게 된답니다.

| 옷 그리기 |

6 두 가지 물감을 8:2의 비율로
섞어 부드러운 크림색을 만든 다
음 옷 전체를 꼼꼼히 색칠합니다.

○ 화이트 포스터컬러(신한)
● 네이플즈 옐로(m.a527)

◣◀ 화홍 368-3호

7 칼라와 블라우스 윤곽선을 가
느다랗게 따라 그리고 팔꿈치 옆
의 옷 주름도 그려 주세요.

● 번트 엄버(m.b570)

◣◀ 화홍 345-1호

| 머리카락 그리기 |

8 스케치 선을 따라 머리카락 전체 테두리를 그려요.

● 반다이크 브라운(m.a566)

9 앞머리와 옆머리부터 색칠합니다.

◀◀ 화홍 368-3호

10 나머지 뒷머리도 옷과 피부를 피해서 조심조심 색칠해요.

| 꽃 그리기 |

11 진하게 장미 넝쿨 선을 따라 그려요. 선의 굵기는 일정하지 않아도 돼요.

● 후커스 그린(m.b535)

◀◀ 화홍 345-1호

12 물과 물감의 비율을 5:5로 섞어 꽃의 테두리를 먼저 그립니다.

● 퍼머넌트 로즈(m.e512)

◀◀ 화홍 368-3호

13 12의 안을 색칠해요.

14 인접한 꽃들은 옆에 꽃이 다
마른 후에 색칠해야 서로 섞이거
나 번지지 않아요. 사진과 같이 떨
어져 있는 꽃들을 12~13과 같은
방법으로 먼저 색칠합니다.

15 12~14의 과정을 반복하여 꽃
들을 색칠합니다.

16 남은 꽃들은 물과 물감의 비율을 6:4으로 하여 연하게 색칠해요. 여기저기 다양한 크기로 장미를 그려 넣어서 풍성한 느낌이 되도록 합니다.

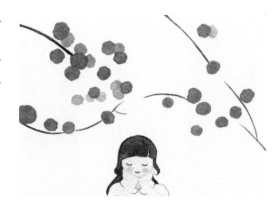

17 두 가지 물감을 5:5로 섞어서 잎 테두리를 먼저 그린 후 속을 채워 주는 방식으로 넝쿨을 따라 잎들을 많이 그려 주세요.

● 비리디안(m.c536)
● 후커스 그린(m.b535)

주의 장미꽃과 잎의 색이 겹치지 않게 주의합니다.

참고 잎의 크기나 색의 농도를 다양하게 해야 단조로워 보이지 않아요.

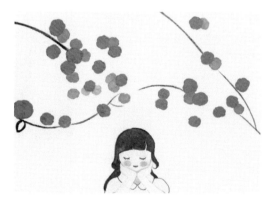

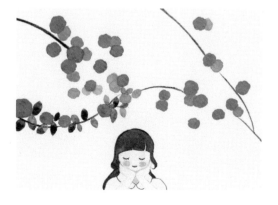

18 꽃과 꽃 사이에 잎을 그릴 때는 더 조심해야 해요.

주의 두 색이 섞이면 검정에 가까운 색이 된답니다.

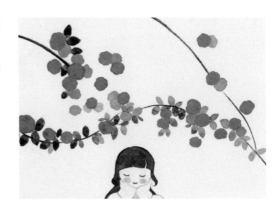

19 주의 사항을 잘 기억하며 초록 잎들을 풍성하게 그려 주면 선명한 색의 빨간 장미 넝쿨 완성이에요.

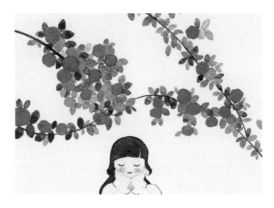

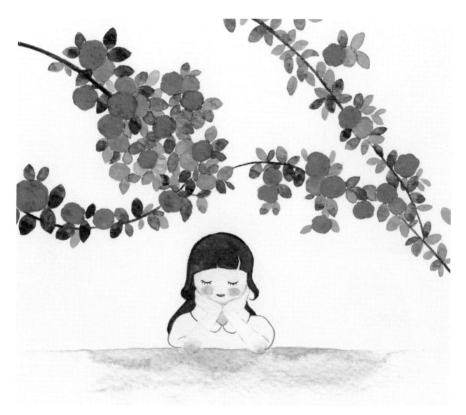

20 마지막으로 테이블을 소녀의 팔꿈치와 인접한 곳부터 진하게 칠하고 멀어질수록 연하게 물로 풀어 줍니다.

● 데이비스 그레이(m.a504)

◀◀ 화홍 368-3호

코스모스와 빵모자 소녀

잔 브릴리언트
(m.a520)

피콕 블루
(m.d543)

퍼머넌트 옐로 딥
(m.b523)

로우 시에나
(m.a569)

아이보리 블랙
(m.a502)

올리브 그린
(s.420)

브릴리언트 핑크
(h.a225)

퍼머넌트 로즈
(m.e512)

손바닥에서 피어난 여린 꽃송이, 코스모스. 가을꽃이라고는 하지만 여름에도 여기저기서 만날 수 있어요. 꽃잎처럼 긴 머리 소녀와 잘 어울려요. 소녀의 손에서 피어나는 한 송이의 코스모스가 사랑스럽습니다.

| 피부 표현하기 |

1 53쪽을 참고해 261쪽의 밑그림을 옮겨 오고, 물감에 물을 많이 섞어 연하게 팔과 손을 색칠해요.

● 잔 브릴리언트(m.a520)

◀◀◀ 화홍 368-3호

2 손과 팔 아래쪽으로 1보다 한 톤 더 진하게 명암을 넣어요.

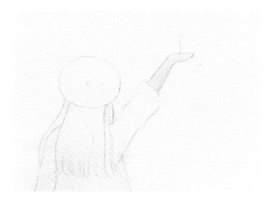

| 모자와 옷 그리기 |

3 모자 테두리를 따라 그려요.
선이 굵어도 괜찮아요.

● 피콕 블루(m.d543)

4 3의 테두리 선이 마르기 전에
안쪽을 색칠해요.

주의 선이 다 마르고 난 후에 칠하면 선 자국이
남을 수 있어요.

5 물감에 물을 거의 묻히지 않고
붓끝에만 물감을 진하게 묻혀서
빵모자의 중심에 점을 찍어요.

6 물감에 물을 조금 섞어서 진하
게 왼쪽 팔부터 색칠해요.

● 퍼머넌트 옐로 딥(m.b523)

7 머리카락 사이사이에 드러난
면을 조심스럽게 색칠합니다.

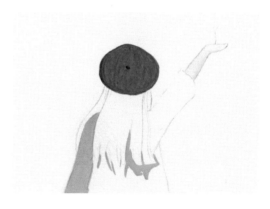

8 옷의 나머지 부분들도 6과 같이 색칠해 주세요.

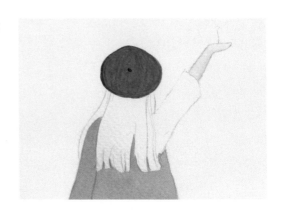

9 들고 있는 오른팔도 색칠합니다.

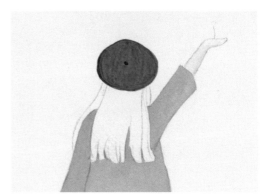

10 왼팔 안쪽, 등, 오른팔의 옷 주름을 그려 줍니다.

● 로우 시에나(m.a569)

주의 선 끝은 날렵하게 나오도록 합니다.

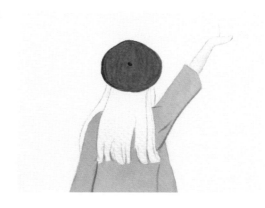

11 남은 옷의 테두리도 10과 같이 따라 그려요.

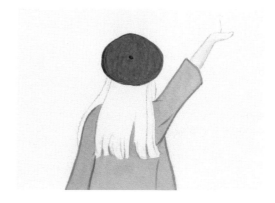

| 머리카락 그리기 |

12 왼쪽 어깨를 감싸는 머리카락
부터 깔끔하게 색칠합니다.

● 아이보리 블랙(m.a502)

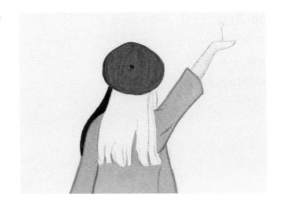

13 12의 머리카락에서 아주 가느
다란 틈을 두고 남은 머리카락 테
두리를 따라 그려요. 옷과 맞닿은
아랫부분은 더 섬세하게 따라 그
려요.

참고 머리카락에 간격을 주지 않으면 전부 한
덩어리로 보일 수 있어요.

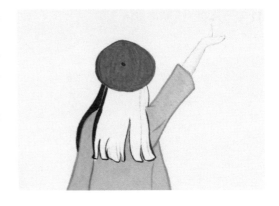

14 13과 같이 작은 여백을 비워
두며 색칠해야 하는 곳이 있어요.
바로 연필 선이 그어져 있는 곳인
데, 비워 두면 머릿결을 섬세하게
표현할 수 있어요.

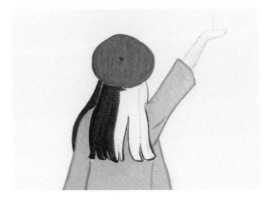

15 13~14와 같은 방법으로 남은
머리카락을 색칠해요.

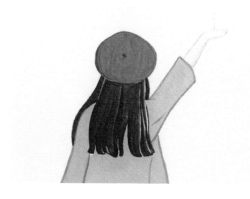

16 잔머리를 가늘게 몇 가닥 그려
주세요.

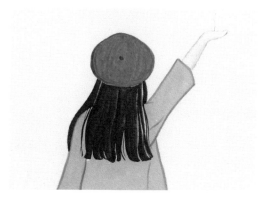

| 코스모스 그리기 |

17 코스모스의 가는 줄기를 그리
고 작고 세모난 꽃받침을 줄기 끝
에 그려요.

● 올리브 그린(s.420)

주의 물을 아주 조금만 쓰세요. 물이 많이 섞이
면 선이 굵어질 수 있어요.

◀◀◀ 화홍 345-1호

18 두 가지 물감을 6:4의 비율로
섞어 길쭉한 하트 모양 꽃잎을 받
침 끝에 그려요.

● 브릴리언트 핑크(h.a225)
● 퍼머넌트 로즈(m.b512)

주의 붓 끝으로 가늘게 그립니다.

19 18과 같은 색으로 꽃잎을 색칠
해요.

20 18~19와 같은 방법으로 꽃잎 3개를 더 그리면 소녀의 손에서 피어나는 코스모스 완성입니다.

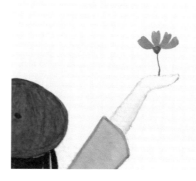

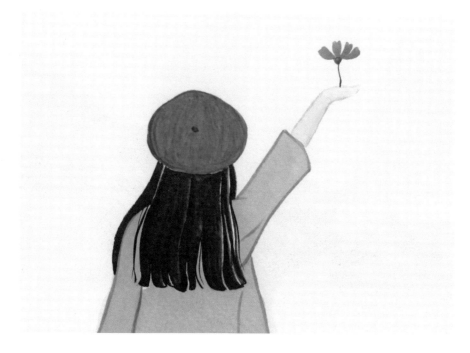

부록

붓과 물감으로 말고 좀 더 특별한 재료로
그림을 그리고 싶을 때가 있어요.
어느 날 문득 '뭔가 재밌는 게 없을까?',
'색다른 재료로 그릴 수는 없을까?' 하는 생각을 하게 되었어요.
그것을 계기로 드라이플라워나 압화,
길에서 주워 온 나뭇잎이나 돌멩이 같은 여러 자연물,
아이섀도와 립스틱 같은 색조 화장품을 이용하게 되었어요.
부록에는 리본 머리의 소녀를 압화로 장식하기,
색조 화장품으로 소녀의 얼굴 표현하기,
머리카락에 꽃송이 장식하기, 자연물로 그림 장식하기
4가지 방법을 수록했어요.
어딘가 허전해 보이는 그림에 생기를 주고 싶을 때,
배경에 무언가 표현하고 싶은데
그려 넣을 것이 마땅하지 않을 때
다양한 재료가 그림을 채워 줄 수 있답니다.

압화로 리본 머리 소녀
장식하기

커다란 빨간 리본을 한 귀여운 소녀의 뒷모습이에요. 잘 어울리는 압화를 골라 원하는 위치에 올려 보아요. 소녀 그림의 주변에 압화를 놓아도 예쁘고 머리카락이나 옷에 올려도 잘 어울린답니다. 꽃의 위치를 이리저리 옮기며 각도도 바꿔 보면 맘에 쏙 드는 구도를 찾을 수 있답니다.

쉘 핑크
(m.b554)

네이플즈 옐로
(m.a527)

데이비스 그레이
(m.a504)

아이보리 블랙
(m.a502)

반다이크 브라운
(m.a566)

로즈 매더
(m.e513)

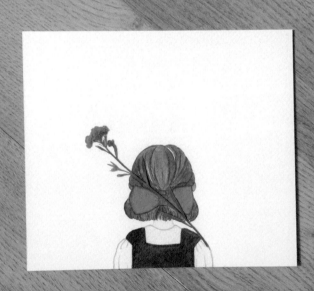

| 피부 표현하기 |

1 53쪽을 참고해 261쪽의 밑그림을 옮겨 오고 물감에 물을 많이 타서 연하게 목을 색칠해요.

● 쉘 핑크(m.b554)

◀◀ 화홍 368-3호

| 옷 그리기 |

2 물감과 물을 3:7의 비율로 섞어 엷은 느낌으로 아이보리색 블라우스를 색칠합니다.

● 네이플즈 옐로(m.a527)

3 2가 완전히 마르면 블라우스의 주름을 선의 강약 조절을 하며 그려요.

● 데이비스 그레이(m.a504)

◀◀ 화홍 345-1호

4 원피스의 테두리를 따라 그려요.

● 아이보리 블랙(m.a502)

| 머리카락 그리기 |

5 테두리 안쪽을 꼼꼼히 색칠해요.

🍂 화홍 368-3호

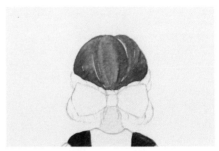

6 흰 여백을 머릿결 방향으로 조금씩 비워 두며 머리카락을 색칠합니다.

● 반다이크 브라운(m.a566)

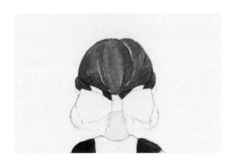

7 리본 위에 보이는 땋은 머리는 한 칸씩 띄우고 색칠해요.

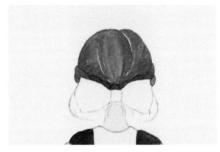

8 7의 색이 다 마르고 나면 빈 칸도 하나씩 색칠해요.

참고 7, 8과 같이 한 칸씩 색칠하는 이유는 머리카락의 덩어리가 깔끔하게 보이기 위해서예요.

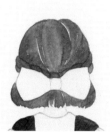

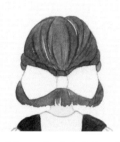

9 리본에 물감이 묻지 않게 조심조심 테두리를 따라 그리며 아래 머리를 색칠합니다.

참고 6과 같이 여백은 조금씩 비워 두며 칠해요.

10 머릿결을 그려 나갑니다. 머리카락이 모이는 방향으로 결을 그려요.

주의 선의 길이나 굵기에 변화를 주면서 그려요.

◀◀ 화홍 345-1호

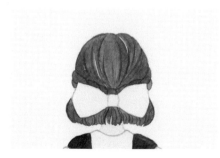

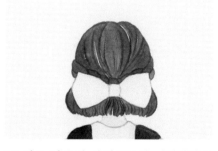

11 리본 아래 머리카락도 부드럽게 결을 그려요.

12 리본 가운데 아랫부분의 머리카락은 결을 더 많이 그려요.

참고 땋은 머리의 끝부분이에요.

| 리본 그리기 |

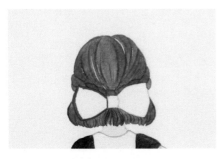

13 리본의 왼쪽 테두리부터 따라 그려요.

● 로즈 매더(m.e513)

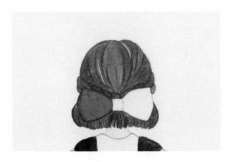

14 테두리 안쪽을 깔끔하게 색칠해요.

◢◀ 화홍 368-3호

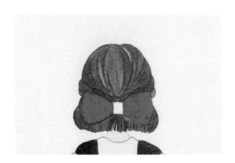

15 오른쪽 리본도 13, 14와 같이 색칠해요.

16 리본의 가운데 부분은 13~15와 같이 색칠해요.

| 압화 장식하기 |

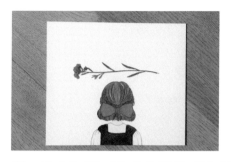 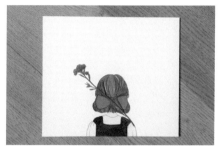

17 그림이 완전히 마른 후에 원하는 꽃을 골라 요리조리 올려 보아요. 이렇게도 예쁘고 이렇게도 예쁘죠?

참고 압화는 책 사이에 꽃을 눌러 말린 것으로, 요즘에는 큰 문구센터에 가면 쉽게 구할 수 있어요. 보통 여러 종류의 꽃이 섞여 들어 있는데 그중에서 원하는 것을 골라 사용하면 됩니다. 압화를 손으로 만지면 망가질 수 있어서 손보다는 핀셋을 이용하는 게 좋아요.

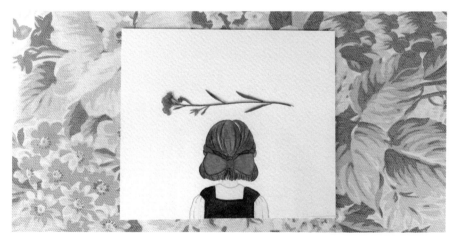

18 예쁜 배경을 찾아서 사진을 찍어 보는 것도 재밌어요. 볕이 드는 꽃무늬 테이블과도 잘 어울려요. 압화로 장식한 리본 머리 소녀 완성입니다.

색조 화장품으로 파티에 가는 소녀의 얼굴 표현하기

제가 소녀를 그릴 때 제일 좋아하는 단계는 마지막에 눈, 코, 입을 그리고 소녀의 얼굴에 생기를 넣어 주는 거랍니다. 발그레한 두 볼과 귀여운 입술, 은은한 눈두덩이를 색조 화장품으로 칠해 봤어요.
아이섀도나 립스틱은 발색이 좋아서 훌륭한 그림 도구가 되어 주거든요. 또 다른 재미를 느낄 수 있어요.

화이트
포스터컬러(신한)

잔 브릴리언트
(m.a520)

브릴리언트 핑크
(h.a225)

퍼머넌트 레드
(m.c511)

퍼머넌트 로즈
(m.e513)

퍼머넌트 옐로 딥
(m.b523)

번트 시에나
(m.c564)

번트 엄버
(m.c564)

아이보리 블랙
(m.a502)

네이플즈 옐로
(m.a527)

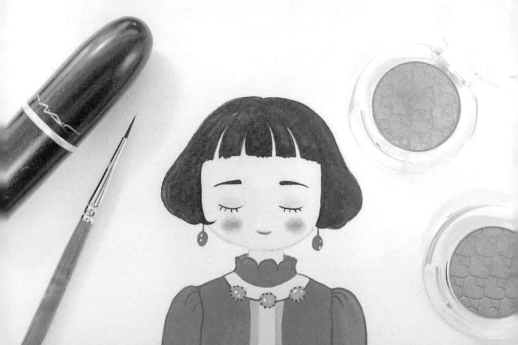

| 피부 표현하기 |

1 53쪽을 참고해 263쪽의 밑그림을 옮겨 오고 물을 많이 타서 얼굴과 목 전체를 색칠합니다.

● 잔 브릴리언트(m.a520)

◀◀ 화홍 368-3호

| 옷 그리기 |

2 물을 조금만 써서 진하게 양팔을 먼저 색칠해요.

● 퍼머넌트 레드(m.c511)

3 옷 가운데 선과 목걸이를 피해서 진하게 색칠해요.

4 두 개의 선을 색칠합니다.

● 브릴리언트 핑크(h.a225)

두 가지 물감을 3:7의 비율로 섞어 연분홍색을 만들고 옷 가운데 굵은 선을 색칠해요.

● 브릴리언트 핑크(h.a225)
○ 화이트 포스터컬러(신한)

◀◀ 화홍 345-1호

5 두 가지 물감을 3:7의 비율로 섞어 목걸이 줄을 색칠합니다.

● 네이플즈 옐로(m.a527)
○ 화이트 포스터컬러(신한)

6 목 부분의 레이스 칼라를 색칠합니다.

● 퍼머넌트 레드(m.c511)

스케치 선을 따라 옷의 테두리를 그리고, 어깨 주름도 같은 색으로 그려 줍니다.

● 퍼머넌트 로즈(m.e512)

| 목걸이와 귀걸이 그리기 |

7 물을 아주 조금만 써서 진하게 목걸이의 동그란 장식을 색칠해요.

● 퍼머넌트 옐로 딥(m.b523)

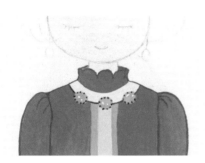

8 동그란 장식의 테두리에 작은 점을 찍고 목걸이 줄도 같은 색으로 그려요.

● 번트 시에나(m.c564)

장식에 반짝이를 찍어 마무리합니다.

○ 화이트 포스터컬러(신한)

참고 이때 물을 아주 조금만 써야 작은 점을 찍기도, 가는 선을 긋기도 쉽답니다.

| **머리카락 그리기** |

9 귀걸이 줄과 보석을 차례로 색칠해요.

● 퍼머넌트 레드(m.c511)
● 번트 엄버(m.c564)

마르고 나면 반짝이를 찍어요.

○ 화이트 포스터컬러(신한)

10 머리카락의 테두리를 따라 그려요.

● 아이보리 블랙(m.a502)

참고 앞머리의 끝부분이 뾰족뾰족한 포인트를 잘 살려 주세요.

| 얼굴 그리기 |

11 테두리 안쪽을 진하게 색칠하고 왼쪽에 귀엽게 날리는 애교머리도 그립니다.

◢◀ 화홍 368-3호

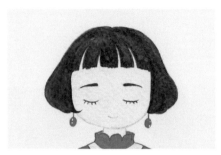

12 눈썹과 눈은 붓끝을 세워 조심조심 따라 그려요. 속눈썹은 선이 아주 가늘게 나와야 하기 때문에 물을 적게 씁니다.

◢◀ 화홍 345-1호

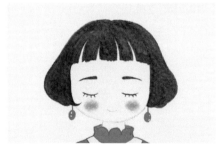

13 사진처럼 면봉 끝에 자줏빛 아이섀도를 묻혀 소녀의 양 볼에 동그랗게 발라 주세요.

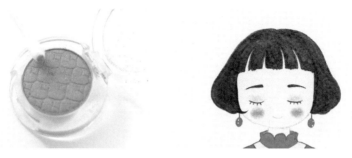

14 면봉 끝에 오렌지색 아이섀도를 묻혀 눈두덩이의 1/2정도만 발라 주세요.

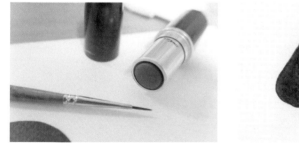

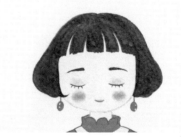

15 빨간 립스틱을 물기 없는 작은 붓 끝에 발라서 조심스럽게 입술을 그려 주면 예쁘게
단장한 '파티에 가는 소녀' 완성이에요.

appendix

압화로 꽃송이 댕기 머리 소녀
장식하기

예쁘게 채색한 소녀의 그림을 작은 꽃으로 장식해 볼 거랍니다. 가지런히 땋은 머리와 붉은 원피스가 포인트예요. 꽃 장식으로 쓰는 꽃은 말린 꽃잎도 좋고 문구점에서 구입할 수 있는 압화도 좋아요.

채색 후 양 갈래로 길게 땋은 소녀의 갈색 머리에 작은 꽃송이들을 올려 보아요. 머리카락과 함께 꽃송이들도 바람에 날리는 듯 여백의 공간이나 원피스에도 톡톡 떨어뜨려 주면 더 아련해져요.

쉘 핑크	브릴리언트 핑크	로즈 매더
(m.b554)	(h.a225)	(m.e513)

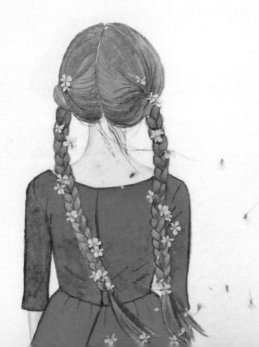

| 피부 표현하기 |

1 53쪽을 참고해 263쪽의 밑그림을 옮겨 오고 목과 어깨, 살짝 보이는 손목을 연하 게 색칠해요.

● 쉘 핑크(m.b554)

◢◣ 화홍 368-3호

2 1보다 물감의 양을 늘리고 물의 양은 조금만 해서 목과 어깨의 외곽선을 그리 고, 손목 안쪽에도 명암을 넣고 외곽선을 그려요.

| 머리카락 그리기 |

3 왼쪽 뒤통수부터 물감은 조금, 물을 많 이 써서 바탕색을 칠합니다.

● 번트 엄버(m.b570)

232

4 3과 이어지는 땋은 머리끝까지 바탕색을 칠해요.

5 3~4와 같이 오른쪽도 색칠해요.

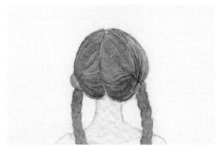

6 뒤통수에 머릿결의 흐름을 따라 명암을 넣어요.

참고 바탕색을 칠할 때와 같은 농도입니다.

◢◣화홍 345-1호

7 뒤통수의 머릿결을 표현할 때는 부드러운 곡선으로 많이 그려 주세요. 간격이 촘촘하고 선이 가늘수록 좋아요.

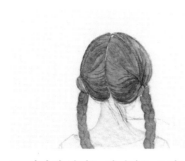

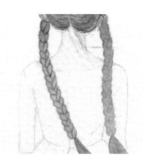

8 바람에 날리는 잔머리를 목덜미 위로 아주 가늘게 그려요. 선의 방향은 미세한 차이를 둬서 자연스럽게 하고 물을 아주 조금만 써서 선이 진하고 가늘게 나오도록 합니다.

9 물감과 물의 양을 줄여 바탕색보다 진한 톤으로, 땋은 머리의 연필 선을 따라 하나하나 그려요.

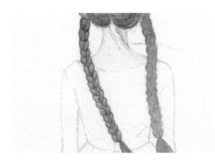

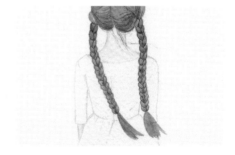

10 9의 땋은 머리 하나하나에 짧고 촘촘하게 머릿결을 그려 줍니다.

11 오른쪽 머리도 9~10과 같이 묘사합니다.

| 옷 그리기 |

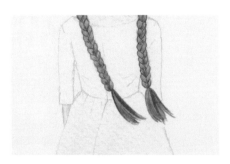

12 머리카락의 끝부분도 선의 굵기에 변화를 주며 한 방향으로 날리듯이 결을 그려 주세요.

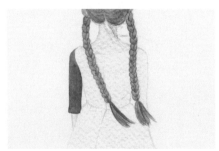

13 두 가지 물감을 7:3의 비율로 섞어 왼쪽 팔부터 진하게 색칠합니다.

● 로즈 매더(m.e513)
● 번트 엄버(m.b570)

◣◀ 화홍 368-3호

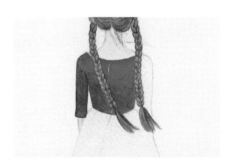

14 13과 같은 색으로 등 부분을 색칠하는데 머리카락을 피해서 아래쪽이 더 진하게 칠해요. 중심이 되는 중요한 주름은 비워두면 나중에 마무리할 때 좀 더 쉽게 그릴 수 있어요.

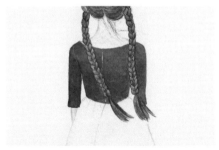

15 오른쪽 팔도 13과 같이 색칠합니다.

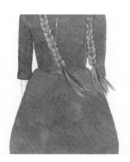

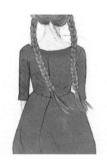

16 치마는 14와 같이 아래쪽이 조금 더 진하게 색칠합니다.

17 두 가지 물감을 7:3의 비율로 섞고 물도 아주 조금만 써서 진한 색으로 옷의 외곽선과 주름을 따라 그립니다.

● 번트 엄버(m.b570) ⌐
● 로즈 매더(m.e513) ⌐ ⊕

◖◖◀ 화홍 345-1호

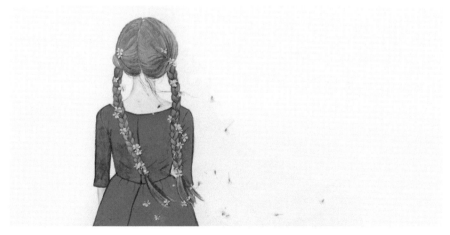

18 마지막으로 소녀의 땋은 머리 중간중간에 작은 꽃송이들을 올려 봅니다. 꽃의 종류나 위치를 다양하게 해서 올려 보는 것도 재밌을 거예요. 전 바람에 날리는 느낌을 주려고 머리카락이 날리는 것과 같은 방향으로 꽃잎들을 떨어뜨려 봤어요. 꽃송이 댕기를 한 소녀 완성입니다.

복고풍 패턴
그리기

제가 좋아하는 복고풍의 패턴을 그렸어요. 빈티지한 꽃무늬들과 산열매입니다. 원하는
크기로 잘라 액자에 넣거나 벽에 붙여 보세요. 예쁜 포인트가 될 거예요.

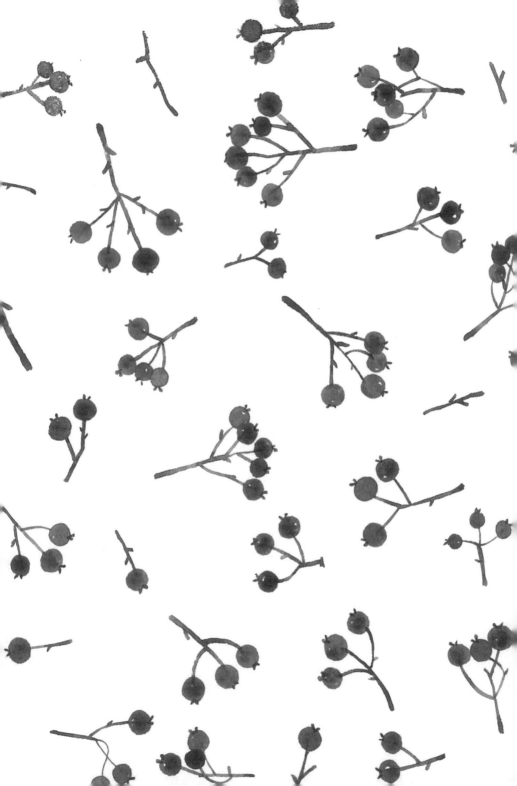

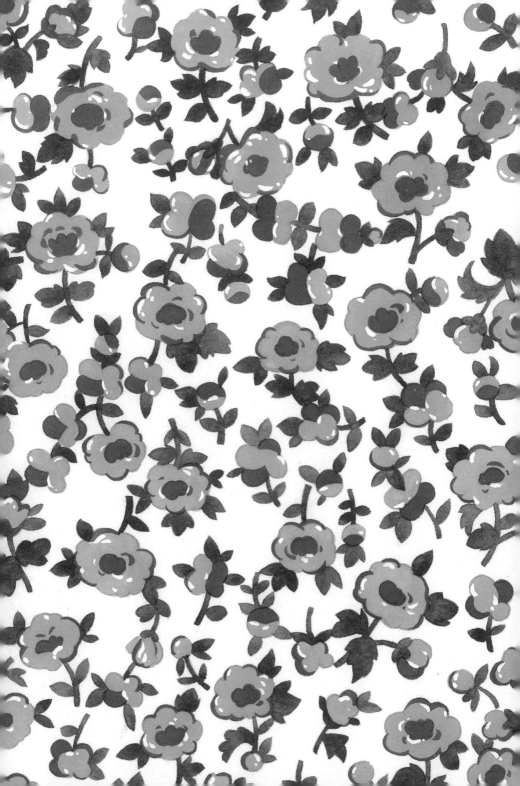

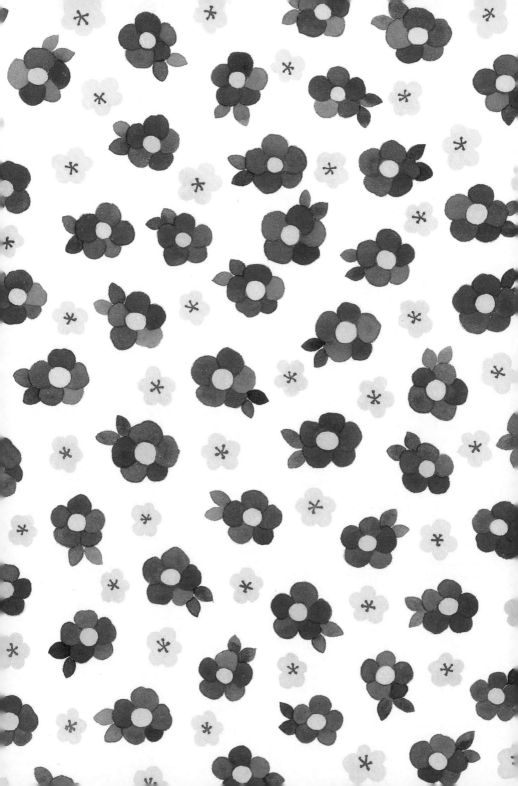

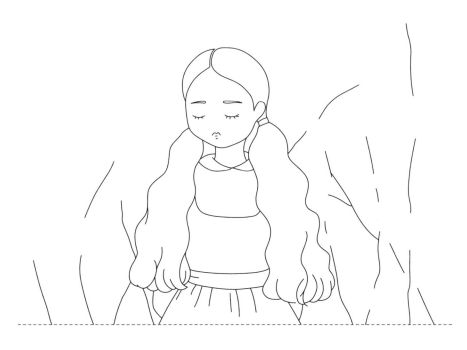

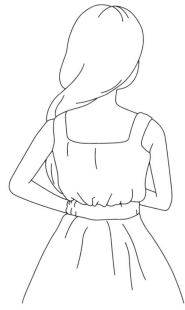

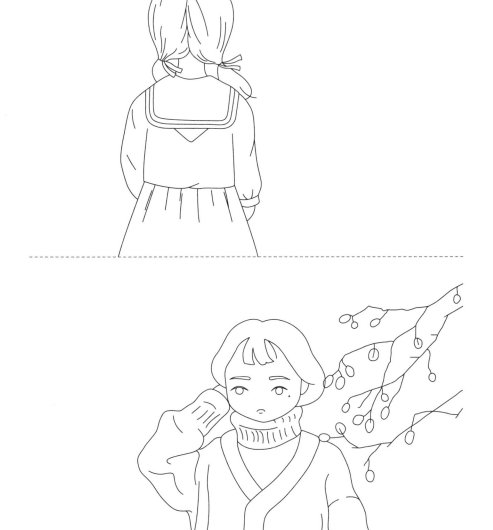

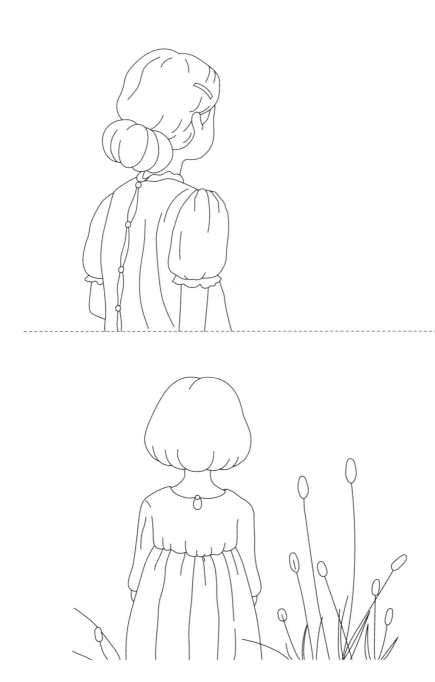

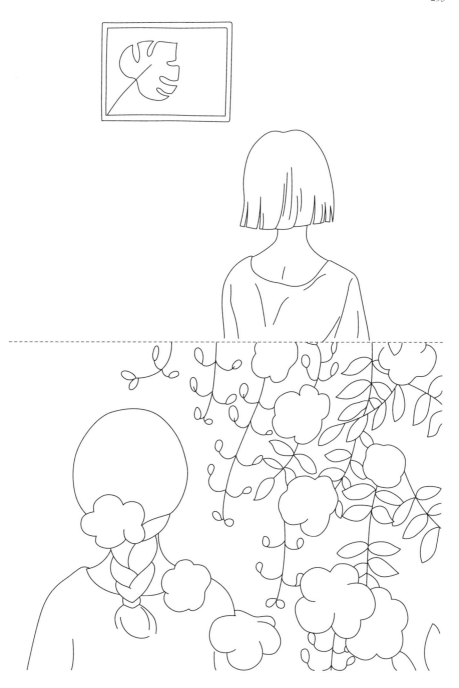

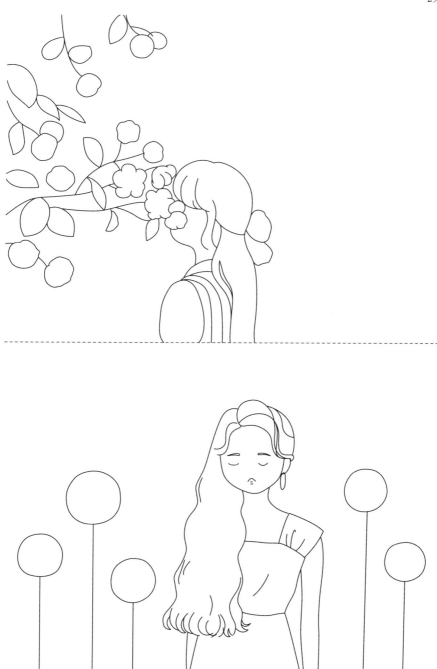

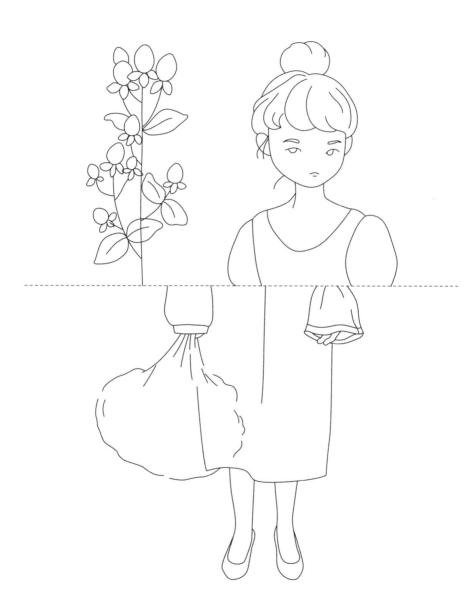

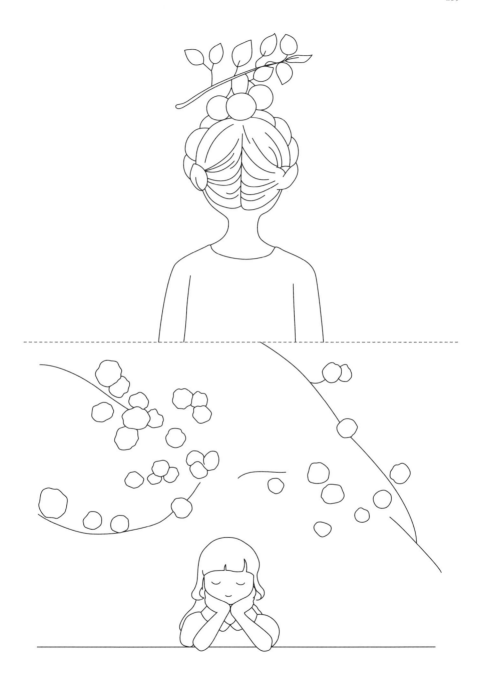

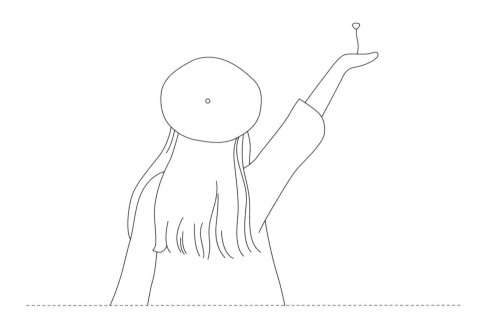

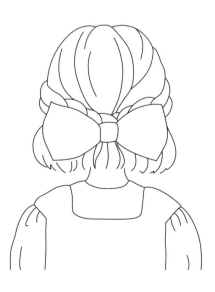

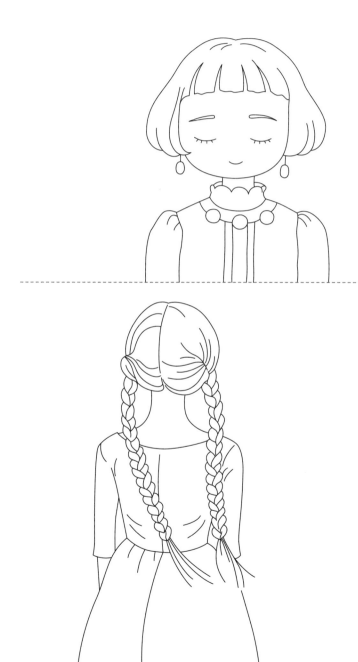